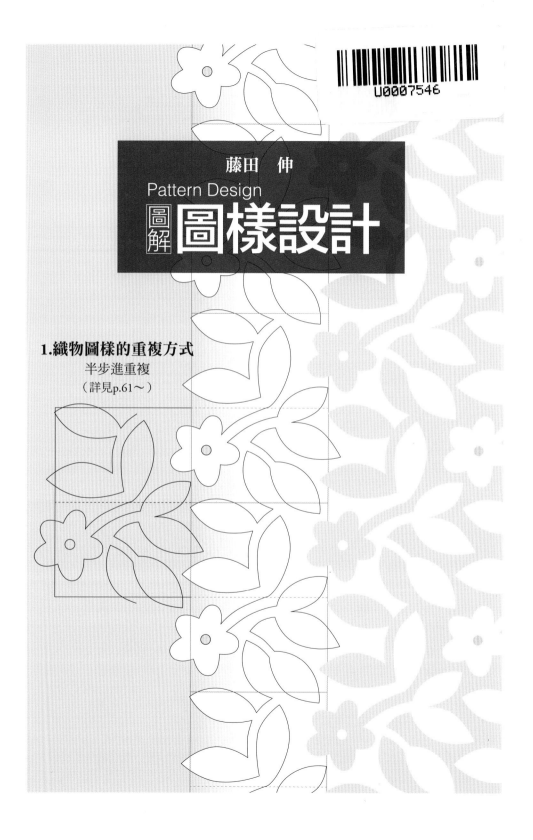

藤田　伸

Pattern Design

圖解 圖樣設計

1.織物圖樣的重複方式

半步進重複

（詳見p.61～）

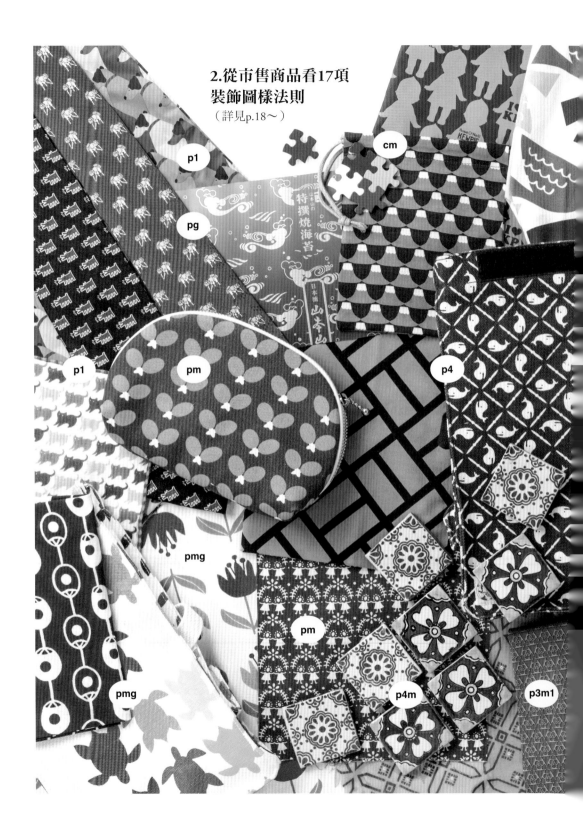

2.從市售商品看17項裝飾圖樣法則

（詳見p.18～）

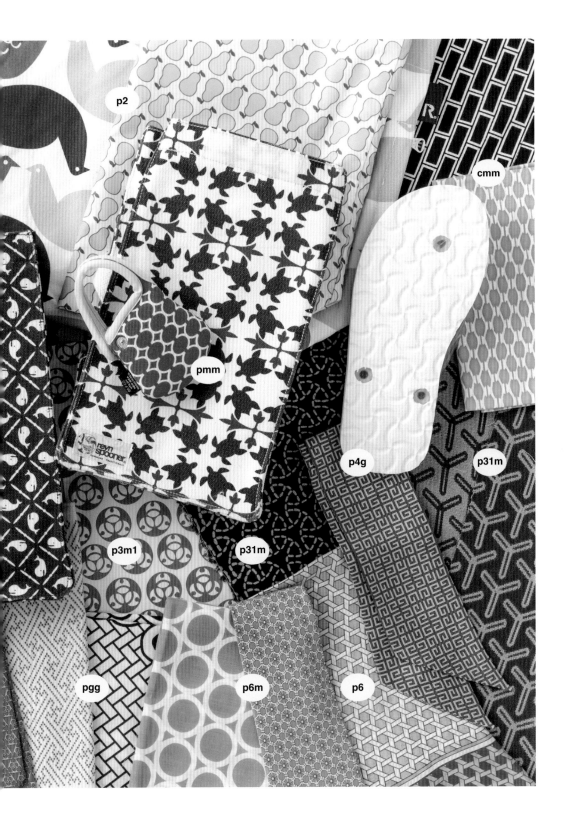

p2

cmm

pmm

p4g

p31m

p3m1

p31m

pgg

p6m

p6

3.艾雪鋪磚法
活用結構發展出的各種創作
（詳見p.83～）

Makiya Torigoe

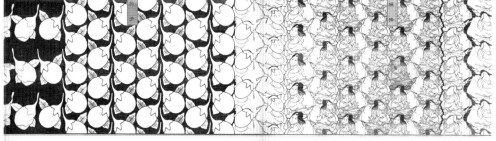

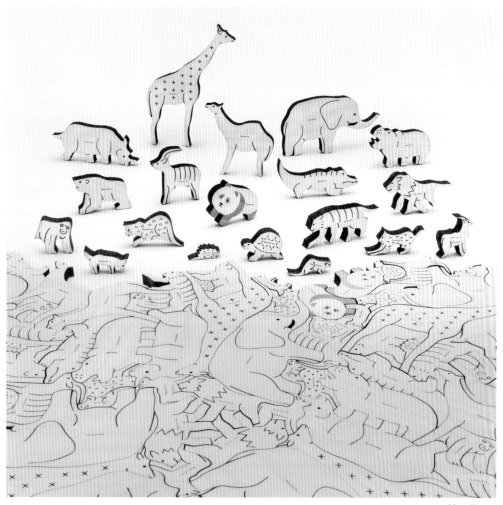

Shin Fujita

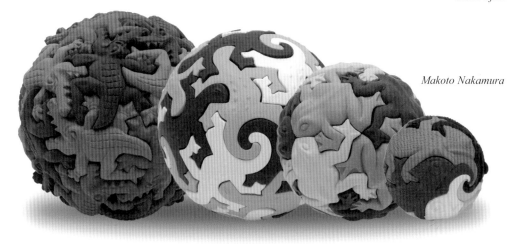

Makoto Nakamura

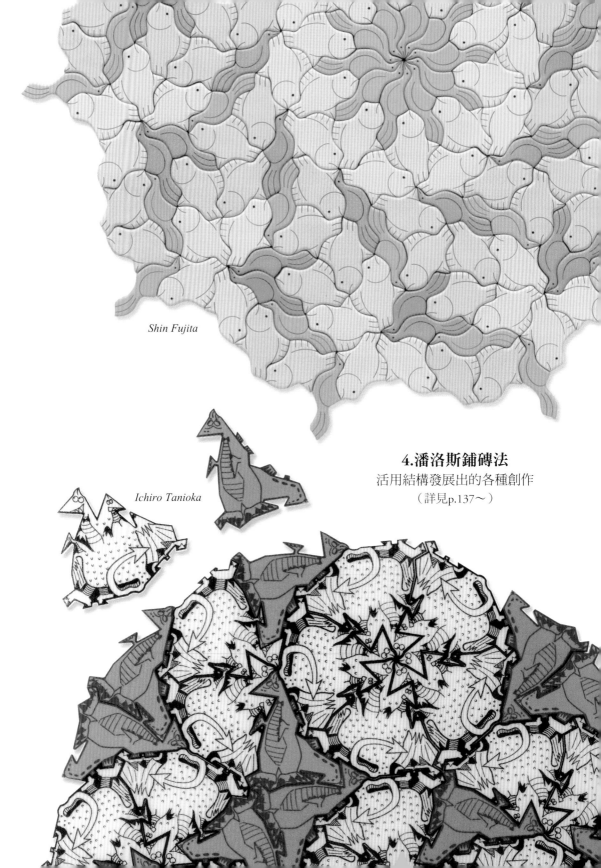

Shin Fujita

Ichiro Tanioka

4.潘洛斯鋪磚法
活用結構發展出的各種創作
（詳見p.137～）

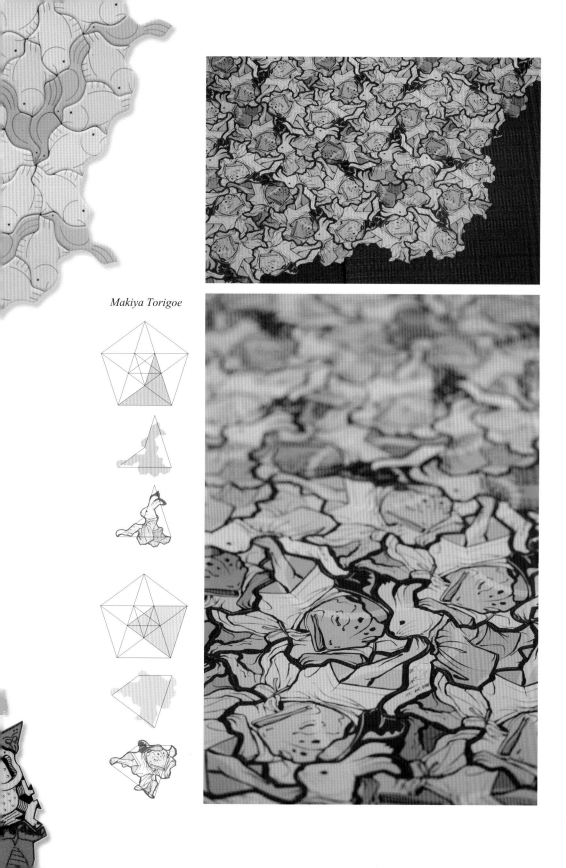

Makiya Torigoe

5.混合鋪磚法（詳見p.151～）

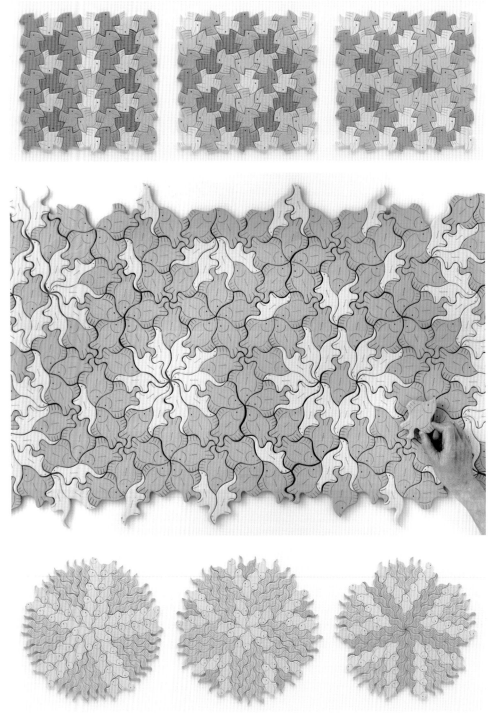

Shin Fujita

探索藝術花園的數學新視角

　　故宮博物院在2014年有個不尋常的大展——〈錯覺藝術大師—艾雪的魔幻世界畫展〉，其策劃緣由竟與中國山水畫有關。更早之前，故宮的富春山居圖合璧吸引了許多人潮，原以為參觀人次會是全球之冠，沒想到僅僅排上第三，當年的第一名是巴西里約的艾雪展。既然此展覽如此受到歡迎，何不引進台灣與更多人分享，因此以傳統書畫文物類為主要典藏的故宮辦了此展，掀起了一股數學與藝術的熱潮。展場除了艾雪真跡之外，還有潘洛斯階梯實體裝置，以及師大團隊製作的圖樣破解影片。

　　當時我剛從歐洲帶著凱爾特神話的月曆回國，正好趕上展覽的最後一天。即使在網路上看過畫作，到了現場仍舊目眩神迷驚歎不已，心裡想著要是我也能來進行類似的創作會多有趣？可惜當時並不清楚有什麼數學工具與方法可以創造出類似的圖樣。

　　數學是一種關於胚騰的科學（the science of pattern），如《生活中的數學》一書所說胚騰可以代表圖樣、紋理、規律、模式，甚至是一切有跡可循的事物。其中圖樣和大眾最沒有距離，從古典的幾何學到當代的衍生藝術（generative art），無一不是散發出未言自明的美，十分迷人。

　　在愛爾蘭，凱爾特圖騰在日常生活隨處可見，像是前面提到以神話為主題的月曆插畫，還有電影《世界之庭》中所描述獲得世界首獎的園藝設計，甚至是墓碑上的裝飾等，這些圖樣的起源甚至比埃及金字塔還早。

　　都柏林的切斯特·比替圖書館（Chester Beatty Library）收藏了大量的伊斯蘭藝術作品，讓我近距離見到類似於在數學文獻上曾看過的可蘭經古本，其封面精美

的幾何圖樣體現了穆斯林對無限與對稱的熱情，我為此感到震懾與著迷。也期待著有天能拜訪位於西班牙的阿爾罕布拉宮，親炙伊斯蘭文明中數學與藝術合一的殿堂。

無巧不成書，近來曾被詢問數學藝術的建議書單，正感台灣相關書籍不多，沒想到出現了這本連結數學與藝術的書《圖解圖樣設計》。本書作者從艾雪的創作出發，以生活中真實的裝飾圖樣為例，從最基本的平移、對稱、鏡射，一路談到對稱平面群與艾雪、潘洛斯的各種鋪磚技法，扣緊數學與圖樣結構的發展脈絡，搭配清晰易懂的圖說引領讀者理解。

做為一本技法書，作者發揮研究精神，系統化地整理了艾雪、和潘洛斯鋪磚法中的各種拼合規則，方便讀者查閱以及想像圖樣設計的可能性。也提到了設計與印刷的實務經驗，貼心地提醒讀者一些關於圖樣設計的細節，像是以大圖案與小圖案呈現出的不同視覺感受，又分別適合用在何處，使得圖樣設計不會停留在紙上的數學理論。

書中不賣弄專業術語讓人免於壓力，也不會對難以辨認出規則的繁複圖樣感到卻步或暈頭轉向，就算拋棄代號也很容易可以理解。透過數學，即使不諳繪畫技巧同樣能夠了解規則看懂圖樣，甚至是代換成其他圖樣的可能，使人產生了躍躍欲試的心情。

除了數學藝術愛好者之外，想和孩童一起製造出艾雪式鋪磚的教師與家長也不可錯過本書。作者除了一步步詳細說明如何利用多邊形製造出動物圖樣的原則之外，還包括構思主題式創作的技巧，是課堂引發興趣與想像力的一本好書，即使是孩子也可以創作出屬於自己的作品。

　　數學一直都不只是考試的工具，而是許多藝術作品背後的美學祕密，在艾雪手中更是成為一種理性與感性相互撞擊的樂趣。許多人曾討論艾雪的作品到底是數學還是藝術，我認為這兩個領域早已分不清，不如就叫「藝數」混在一起。

　　艾雪對此倒是有個精彩的見解，他認為數學家嚴謹地發展與定義出一個理論，就像開啟了一扇常人不曾發現的門，但他們的興趣不在走到這道門後面；而藝術家如艾雪本人感興趣的則是在於門打開以後的那片花園，比較不在意門是怎麼開的。

　　因此自認數學不好的創作者，可以想成數學幫忙打開了一道門，讓藝術家看見外頭的花園充滿靈感與想像。數學，讓你用新視角探索藝術花園。光是如此，就足以鼓起跨界勇氣，玩賞本書探索更多藝數之間的創作可能。

<div align="right">

Shark Lin

PanSci 泛科學專欄作者、數學藝術創作者

</div>

推薦序 （順序依照筆畫排列）

「看起來愈簡單，愈是不簡單。」這是看完《圖解圖樣設計》後腦海不斷浮現的一句話。

面對日常生活中，每天一睜開眼便無所不在的圖樣，如果不好好認識他們，會以為這些圖案只是重複出現。原來！並不是這麼單純，一切都經過完美的安排。身為創意設計媒體的我們，雖然每天都接收大量、不斷更新的設計資訊，卻不曾如此深入了解這「看起來很簡單」的小小圖案。其實這些圖樣背後所依循的重複規則，是那麼精準、這麼明確、這麼美，可以說是 MyDesy 團隊長期追求的生活方式的另一種呈現。

在書中我們發現，理性與感性竟能如此相輔相成，不再是相互拉扯糾結的反向力量，「當藝術遇上數學，正是左右腦全面啟動的時刻！」也許是這樣平衡、協調的能量，才能創造出那些填補空白的各式圖樣，豐富世界的每個角落。一本好書，不只教你專業技能，更引領你去思考經典背後不朽的原因。

台灣的設計軟實力有目共睹，而《圖解圖樣設計》能夠提供從事平面設計、圖文插畫、藝術創作…等領域創作者一個更清晰的圖樣設計依據；也可以說，這是一本設計師不可或缺的工具書。特別推薦給平面、服裝、視覺傳達及藝術相關科系的學生，你們能從中找到許多創作靈感；也推薦給對數學、幾何感興趣的讀者，你們能從中找到許多樂趣。

ㄇㄞˋ點子靈感創意誌編輯部

即使從事印花創作多年,在拜讀完本書之後,仍會為書中條理清晰、詳實而深入的圖樣設計法則感到驚嘆!

身為創作人,我們一直以來設計印花的方法多是以創作感性出發,透過不斷拼湊、嘗試、修改…的過程,來找出最佳印花排列法;但拜讀完本書後,發現原來許多印花排列法可被歸納出通則與學理,並可在這些學理基礎上,進一步擴大創作的可能與想像。

這是一本深入淺出、無論是初學者或專業工作者,都可從中獲得知識與啟發的設計專書,值得推薦給每一位對印花有興趣的人。

沈奕妤

印花樂藝術工作室設計總監

裝飾性圖樣在應用藝術的表現形式中可謂應用層面最廣、彈性最高的表現手法,隨著人類歷史的演進,推展出極其多變的樣態。歷來的創作者皆試圖於感性的圖紋創作與理性的邏輯拼組間取得平衡,發展具脈絡可循的重複機制。當人們試著拆解圖樣元素,從而探討其組成的重複性構圖表現,背後實則蘊藏著一門深奧的學究架構。

藤田先生將裝飾性圖樣的表現形式透過系統化的嚴謹研究與分析,深入淺出地帶領讀者進入圖紋的世界,從學理到實作、幾何樣式到有機造型、東方到西方、名家費多洛夫、艾雪以至潘洛斯無一不細細說明、詳加探究。

本作成熟洗練的文字搭配精準淺白的圖說,實為一部極具設計參考價值且有助於引導、輔助圖樣創作者理解、建構圖樣發展邏輯,並進而執行具體創作的細膩佳作。

陳德禧

delightful time 美好 · 時光

臺灣在地意象居家生活風格提案品牌總監

如果說設計的養成基礎來自於一條線的擺動變化開始，構圖就像一首吸引人的樂章，透過簡單音符的重複排列、錯位、漸強漸弱而有了自己的韻律與生命。在多年的設計教學經驗裡亦經常起始於圖像的結構創作，而後探討其延伸至空間的可能性，進而在空間中拉伸出造型的設計變化。與其說圖樣被設計，我們不如說它存在著一種密碼般的遊戲變化，是可以被解釋成數學的運算或可以公式套用般的被排列出來。

　　當您認為設計是一種天分或想像力的同時，透過《圖解圖樣設計》一書也許它能指引您執行一場您所想像不到的圖樣設計能力；它破解了設計成為一種方法，讓一個簡單的符號產生出看似複雜無解的構圖。有了構圖的基礎便能輕易發揮在設計的許多面向，舉凡織品布花印染鑲嵌、建築立面地板鋪面、商標整體企業識別，都能以單位化的簡單符號延伸至產品的應用價值。如何讓符號的倍數力量成就一場無邊際的美學體現，相信在此書中您能找到答案。

<div style="text-align: right;">

黃莉婷
實踐大學服裝設計學系副教授

</div>

Pattern Design 圖解圖樣設計

裝飾圖樣概說

2002 年 1 月，美國科學雜誌《Science》發表了目前為止發現人類刻畫的最古老圖樣。這些用線條構成的幾何性圖樣，刻畫在南非布隆伯斯洞窟（Blombos Cave）內的黃土土片之上。根據年代測定的結果，判定為 7 萬 7 千年前的物件。比起法國拉斯科洞窟 （Lascauxn）內 3 萬 5 千年前所描繪的壁畫，更可再往前追溯 4 萬年以上，也引起新聞媒體大幅報導。

人類的歷史可以說是等同於裝飾的歷史，裝飾從 7 萬 7 千年前起，就一脈相傳地承繼到今日。裝飾表現是以重複的圖樣做為基礎，正如布隆伯斯洞窟內的幾何性圖樣所明確顯示的一般，人類身體內可說是植入了「重複」的 DNA，將各種題材加以重複而創造了裝飾圖樣。

讓我們將時間從 7 萬 7 千年前一口氣拉到 18~19 世紀的歐洲。這個時期的法國、德國、英國等地，陸續出版了許多裝飾圖樣的圖集。其發展背景是由於地理大發現到殖民地的占領支配，導致博物學的興盛，加上工業革命時自動紡紗機的發明等緣故。從許多畫家所描繪的貴族肖像畫中，可以看出當時歐洲的王公貴族們，是如何地喜愛穿戴波斯和印度產製的華麗披肩。在 19 世紀裡，使用自動紡紗機能夠大量生產那些稀少而珍貴的披肩仿製品，而裝飾圖樣的圖集正好能符合當時產業的需求。因此，收集世界各地裝飾圖樣編纂而成的圖片集，便密集地在這個時期內出版。其中歐文·瓊斯（Owen Jones）於 1856 年出版的《裝飾的文法》被推崇為裝飾百科最具象徵性意義的巨著。

這個時期也同時出版了各種圖樣設計的參考書籍，尤其是 1900 年代威廉·莫理斯派別的路易斯·第所編纂的《圖樣設計》（Pattern Design），以及 A.H. 克利斯第的《圖樣設計》（Pattern Design，書名與前者相同）等書，涵蓋的內容與今日相比有過之而無不及，直到現在，人們仍然持續閱讀著這些書籍的復刻版本。

19 世紀末期，英國興起了威廉·莫理斯的美術工藝運動（Arts and Crafts），巴黎則有新藝術（Art Nouveau）和裝飾藝術（Art Deco）等藝術運動，

裝飾風潮進入了全盛時期。不過，在另一方面，也出現了對裝飾應用過於氾濫的質疑。建築家阿道夫・路斯（Adolf Loos）所發表的論文中使用「裝飾與犯罪」的聳動標題，正好成為向過熱的裝飾風潮潑冷水的絕佳宣傳標語。

進入 20 世紀之後，建築家密斯・凡德羅（Ludwing Mies Van der Rohe）提倡「少即是多」（Less is More）的概念，著手設計排除了裝飾要素的建築，一時蔚為風潮。伴隨著包浩斯新設計的抬頭，裝飾的風潮急速衰退，噤聲摒息而沈潛至今。

不過，裝飾卻意外地吸引到科學界的目光。1981 年，俄羅斯的結晶學家費多洛夫（E.S.Felorov）在論文中，證明了平面上重複的圖樣可歸納為 17 個種類的理論。現今這項費多洛夫定理以 17 種平面對稱群成為國際共通的標記方式，在科學領域中被當做運用的標準。

此外，荷蘭的藝術家艾雪（M.C.Echer）在藝術作品中呈現出將幾何性鋪磚圖樣（tile pattern），變形為鳥類、魚類、動物等形狀。這種類型的圖樣在人類長久的圖樣創作歷史中屬於嶄新的嘗試。

另外，與艾雪有來往的英國數理物理學家羅傑・潘洛斯（Sir Roger Penrose）提示了在人類的圖樣創作歷史中，未曾出現的非週期性圖樣（後來在伊斯蘭回教寺院中發現了相同類型的圖樣）。

換言之，一百年前路易斯・第撰寫《圖樣設計》時還沒有出現的種種深刻見解，在後續的百年間都陸續被提出。本書便是以前人的知識為基礎，企圖挑戰成為新的圖樣設計參考書。

既使在排除裝飾要素而全面鋪貼玻璃的現代建築混亂矗立的街道上，事實上裝飾圖樣依然生生不息。以往的植物和傳統基本構圖（motif），轉變為商標或文字的圖樣，彷彿在建築的幽谷中綻放著花朵。我想從布隆伯斯洞窟的古人類繼承的裝飾基因，會一直傳承下去吧。

本書在將基本構圖加以圖樣（pattern）化時，會標示出 17 種法則，並明確顯示其特徵到底為何。此外，也會對艾雪的圖樣進行分析。如今已經是人人都能夠親自嘗試創作原創性圖樣的時代，因此能發揮參考書的功能。除此之外，本書也包含非週期性圖樣的解說，若能夠對於讀者創作原創性裝飾圖樣時有所助益，則將倍感榮幸。

第一章　裝飾圖樣的17項法則　　13

第二章　織物圖樣的重複方式　61

第三章　艾雪的鋪磚法　83

第四章　潘洛斯鋪磚法　137

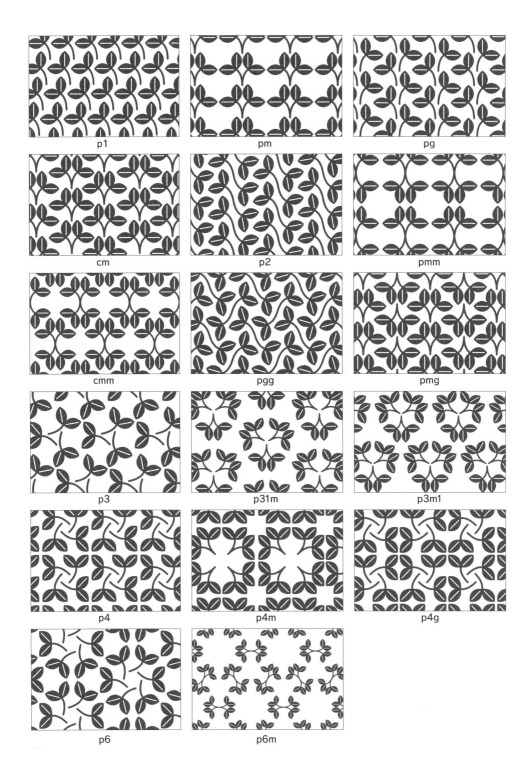

第一章
裝飾圖樣的 17 項法則

「對數學家們而言，造訪西班牙阿爾罕布拉宮，從宮殿牆壁和天花板的圖樣中，像尋寶一般，尋覓出所有的 17 種對稱形態，就是一趟朝聖的巡禮」

摘自：馬庫斯·杜·索托伊（Marcus Peter Francis du Sautoy）《對稱的地圖集》（新潮社出版）

　假設你是設計師，接到了「希望使用這個商標（logo）設計包裝紙」的委託案時，到底會以什麼做為創作的線索進行設計呢？圖樣的基本構圖（motif）除了商標之外，也包含標誌（symbol mark）和字母及其他各種造形。本章節以葉子的圖案為例進行解說。

　如果將這片葉子的圖案，單純地平行移動的話，便能產生圖樣。例如類似下方範例的感覺……。

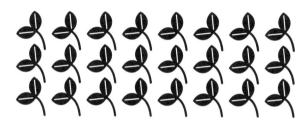

　不過，若觀察市場上的商品和書籍上的圖例時，會發現所有的圖樣都呈現旋轉、翻轉、大小不一等各種形態，不禁讓人思考到底有哪幾種類型的操作方法呢。

　在距離現今一百年之前，人們並不了解創作圖樣有「哪些類型」的操作方法。不過，我們現在能夠很有自信地表明圖樣的創作有「17 種操作方法」。為何如此呢？因為在數學的領域中，已經證明了以「對稱性」為學理基礎，可以將平面上具有重複性的所有圖樣，歸納為 17 種類型。

　自古以來，裝飾圖樣的創作是由被稱為工藝師的人們，在各自的工作坊中以簡易的製圖學和道具，創作出令現今的數學家驚歎不已的巧妙裝飾圖樣。工藝師們僅僅以簡樸的技法就能創作優異的裝飾圖樣，證實創作的腦並不見得等同於數學的腦，這對渴望創作卻不擅長數學的人而言，無疑是莫大的鼓舞。

　本書所敘述的 17 種操作類型中，並未出現專業性的數學理論，而是非常簡易的四種基本移動方式而已。以四種基本移動方式的排列組合，變化出 17 種裝飾圖樣的類型，請讀者們不要一開始就望之卻步。

四種基本移動方式

1. 平移（平接）

　　將基本構圖平行移動的操作方式稱為「平移」。這種方式不限定平行移動的方向，屬於最簡單的移動操作。如果重複相同的移動操作方式，基本構圖必定會容納在任意的四角形內。

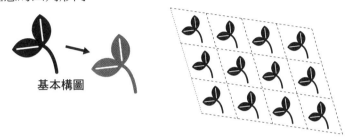

基本構圖

2. 鏡射

　　將基本構圖翻轉（反轉）的移動操作方式稱為「鏡射」。這種方式會讓人聯想到映照在鏡子裡的姿態，英文中也使用鏡射（mirror）的詞彙。成為翻轉基準的位置稱為「鏡射軸」。鏡射軸並不限於垂直或水平方向。

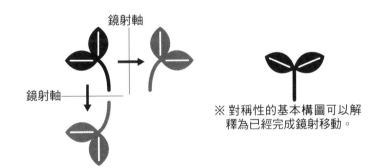

鏡射軸

鏡射軸

※對稱性的基本構圖可以解釋為已經完成鏡射移動。

3. 旋轉

　　屬於將基本構圖進行旋轉移動的方式，但是重複性裝飾圖樣的旋轉角度，限定為 180 度、120 度、90 度、60 度等四種角度。若將圓的 360 度以幾次分割的方式解說時，則常用 2 次分割、3 次分割、4 次分割、6 次分割等用語。

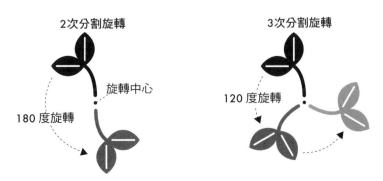

2次分割旋轉

旋轉中心

180 度旋轉

3次分割旋轉

120 度旋轉

在進行旋轉移動時，由於 4 次分割旋轉會限定在正方形的格子內，3 次分割和 6 次分割旋轉則會限定在正三角形的格子內，因此事先描繪好做為基準的格子，操作上會比較容易。

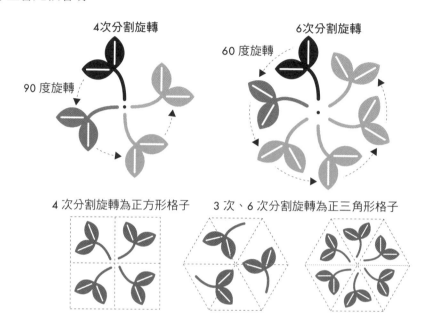

4. 位移鏡射

位移鏡射也許是人們不太熟悉的移動操作方式。此種操作方法是將基本構圖鏡射之後，沿著鏡射軸滑移的移動方式，也稱為滑動鏡射。由於類似日本忍者的動作，在四種基本的移動方式中，可說是唯一較特殊的移動類型。不過也由於有這種位移鏡射的操作方式，使圖樣世界的層次更為深厚。日本具有嵌套娃娃結構的紗綾形（さやがた）等圖樣傑作，就是採用這種位移鏡射的操作方式。

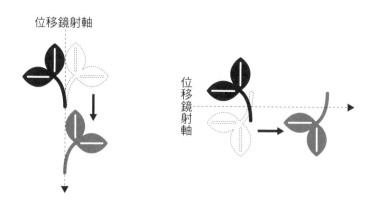

17 項法則的標記方式

關於本書所闡述的 17 項法則，有些書籍採用「17 種平面對稱群」、「17 種二次元結晶群」、「17 種圖案群」、「17 種壁紙群」…等詞彙。在英文的標記上，則有 Wallpaper Groups、The Seventeen Symmetries、The Tiling Symmetry Groups…等不同的用語。本書選用「裝飾圖樣的 17 項法則」這個淺顯易懂的語彙。

裝飾圖樣的 17 項法則並非採取第 1、第 2 的依序排列編號，而是有著 p1、pm、pg…的國際共通的標記方法，因此本書也採用此種方式。

例如：pm 是將 primitive（＝單純格子）的第一個字母 p，和 mirror（＝鏡射）的第一個字母 m 結合，表示單位格子的類型和移動操作的方式。p4m 是指在 pm（單向鏡射）之後，再加以 90 度（圓的四等分分割）旋轉的對稱方式。除了 p 之外，另外出現兩個 c 的標記。c 雖然是代表 face-centered（＝面心格子）這個看起來有點艱深的詞彙，但是觀看圖案的話，應該就能立即理解其中的含意。g 是代表 glide（＝位移鏡射）。雖然最初對於這種表示單位格子和移動操作的方法也許會感到困惑，不過嫻熟之後就能成為便利的標記方式。從下一頁起，將以圖例分別加以說明。

國際共通標記： International Notation for Symmetry Groups of Tiling

p1	：單純平移
pm	：單向鏡射
pg	：單向位移鏡射
cm	：單向鏡射後二分之一位移
p2	：2 次分割（180 度）旋轉
pmm	：雙向鏡射
cmm	：兩對角線上雙向鏡射
pgg	：雙向位移鏡射
pmg	：單向鏡射後朝另一向位移鏡射
p3	：3 次分割（120 度）旋轉
p31m	：3 次分割（120 度）旋轉並鏡射
p3m1	：3 次分割（120 度）旋轉並鏡射
p4	：4 次分割（90 度）旋轉
p4m	：4 次分割（90 度）旋轉並鏡射
p4g	：4 次分割（90 度）旋轉並位移鏡射
p6	：6 次分割（60 度）旋轉
p6m	：6 次分割（60 度）旋轉並鏡射

p=primitive: 單純格子
c=face-centered: 面心格子
m=mirror: 鏡射
g=glide: 位移鏡射

※17 項法則中不包含配色的對稱性

p1 是重複進行基本構圖平行移動的發展方式。請想像將印章以等距離、同方向持續蓋印的情景。在 17 種法則之中，屬於最簡易的移動操作方式。由於只有單純的平行移動，看起來難免有單調的感覺，同時觀看的視覺角度也受到限制。不過，單調也可以解釋成力量的精鍊與凝聚。在希望以單調的圖樣強調商標或字母時，相當具有效果。

重複性的圖樣在決定以小圖案、還是以大圖案發展時，常會意外地面臨相當大的問題（一般是以大圖案較為困難）。下圖是以相同的基本構圖分別採用大圖案和小圖案發展出來的範例。此外，近年來將商標做為基本構圖的機會很多，因此也列出以英文字母發展出來的圖例以供參考。

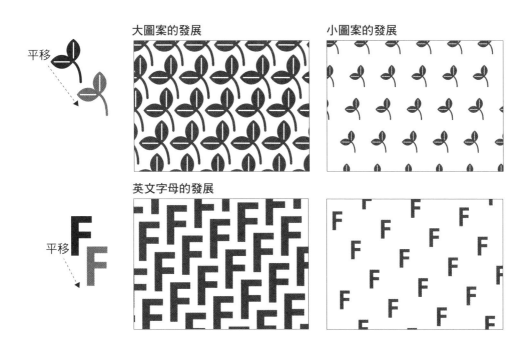

平移　大圖案的發展　小圖案的發展

平移　英文字母的發展

重複性的圖樣其實就是不斷重複 p1 的結果。不過，並非只有如上圖一般採用一種基本構圖的發展方法。如果將複數的基本構圖做為移動單位來發展時，就能夠展現豐富的視覺感受。雖然移動操作的方式很單純，卻能自由地呈現複

雜的視覺效果，因此近代的織物印花圖樣幾乎都採取 p1 的發展方式。在第二章織物圖樣的重複方式中（textile repeat）將進一步加以說明。

以此基本構圖做為單位平移

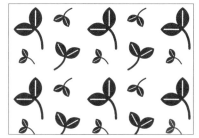

複數基本構圖發展的圖例

古典圖樣的 p1 圖例

　　本書在提及各種展開方式時，會登載相對應的古典圖樣。所選用的圖例主要引用自歐文‧瓊斯的《裝飾的文法》和 M.A. 拉西涅的《世界裝飾圖集成》。如果在這些著名的裝飾圖樣大全中找不到適當的圖例時，才會選用其他的參考圖集。為了確定移動操作的種類，本書的圖例全部都依照原圖重新進行描圖（trace）。如果希望確認原圖的色彩，請參照本書附錄的圖例引用來源。

　　在上述的圖樣集大全中，屬於 p1 的圖例並不多。下圖 1.1 是以巧妙的方式配置大圖案，以避免產生單調的感覺。在其他的江戶小圖紋中，也能夠看到許多屬於 p1 的圖例。

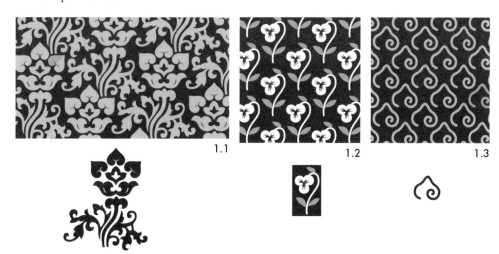

1.1

1.2

1.3

pm ① ② ③ ④ ⑤ ⑥ ⑦ ⑧ ⑨ ⑩ ⑪ ⑫ ⑬ ⑭ ⑮ ⑯ ⑰

　　將欲鏡射的基本構圖進行單一方向的平移，然後再進行左右方向的鏡射，但是不包含位移鏡射。如果希望以對稱性的基本構圖呈現端正整齊的印象時，採取 pm 方式頗具效果。

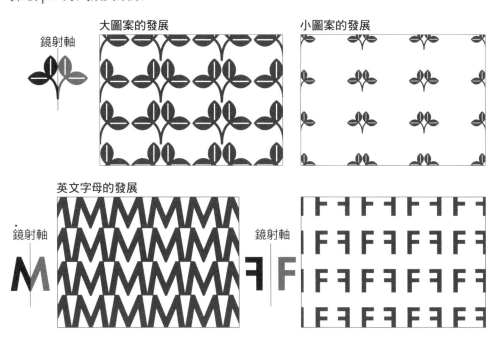

大圖案的發展　　　　　　　小圖案的發展

鏡射軸

英文字母的發展

鏡射軸　　　　　　　　　　　鏡射軸

　　在英文字母的圖樣創作中，AMTUVWY（垂直軸）、BCDEK（水平軸）等對稱性的文字，都可以解釋為已經完成鏡射，因此只要排列起來就屬於 pm 的類型。其他的文字採用鏡射的方式，也能夠呈現不同的造形樂趣。

■運用英文字母字體的注意要點

　　現有的英文字體是經過字體設計者進行視覺補正微調完成的文字，嚴格說來有時會出現非對稱的情況。右圖顯示常用的字體鏡射時出現偏移錯位的狀態。對於各個字母精確度的容許範圍，請自行判斷。

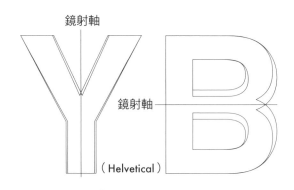

鏡射軸

鏡射軸

（Helvetical）

古典圖樣的 pm 圖例

下方範例為從古典圖樣中挑出來的 pm 圖例。在 17 種分類中並未包含配色的對稱性，圖 1.4 的原圖則有配色變化。圖 1.7 乍看之下好像有位移鏡射，仔細確認其細部圖紋，可判斷仍屬於 pm 類型。

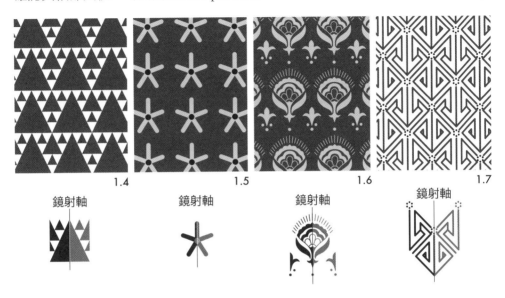

1.4　　　　　　　1.5　　　　　　　1.6　　　　　　　1.7

鏡射軸　　　　　鏡射軸　　　　　鏡射軸　　　　　鏡射軸

pg ①②③④⑤⑥⑦⑧⑨⑩⑪⑫⑬⑭⑮⑯⑰

將基本構圖朝著左右或上下的方向位移鏡射的發展方式，但不包含單純的鏡射。適合具有方向性的動植物圖案或不定形插圖等非對稱性的基本構圖。不論大圖案或小圖案，都能輕鬆地創作具有韻律感的圖樣。

位移鏡射軸　　　大圖案的發展　　　　　　　小圖案的發展

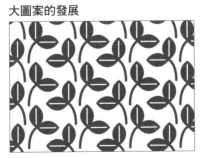

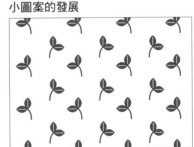

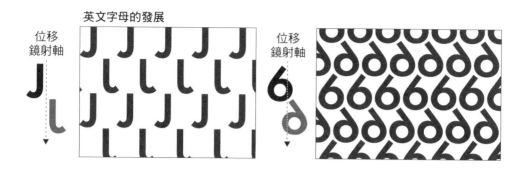

適合位移鏡射創作方式的英文字母為 FJLPR，阿拉伯數字為 1245679 等。因為對稱性的文字即使採用位移鏡射方式，也無法獲得有趣的效果。

古典圖樣的 pg 圖例

在《裝飾的文法》和《世界裝飾圖成集》中，雖然僅有幾個 pg 類型的圖例，但每一個都是細膩別緻的設計傑作，製作者的能力令人驚豔。

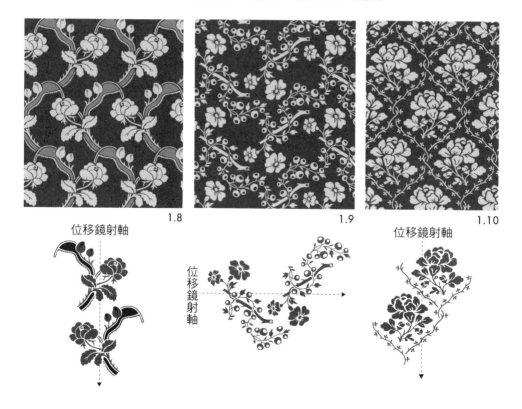

cm ①②③④⑤⑥⑦⑧⑨⑩⑪⑫⑬⑭⑮⑯⑰

　　雖然與前面敘述的pm一樣，將基本構圖加以鏡射，但是發展的方式並不相同。圖樣的構成是在如左下圖所顯示的格子（面心格子）上發展。這種具有穩定感覺的配置，是對稱圖樣應用上的標準類型，不論大圖案或小圖案都可以安心運用。

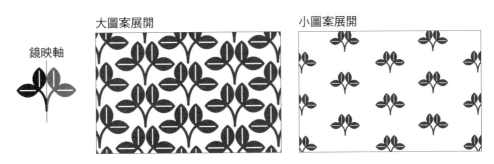

鏡映軸　　　　大圖案展開　　　　　　　　小圖案展開

　　圖樣配置方式的不同是 cm 與 pm 之間的唯一差異。利用 1/2 位移（half step）的錯位方式，使整體圖樣的視覺印象產生變化。關於此種 1/2 位移的配置方式，在後續織物圖樣的重複方式章節中會有更多說明。

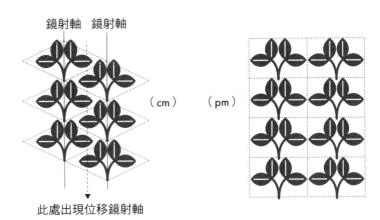

鏡射軸　鏡射軸

（cm）　　（pm）

此處出現位移鏡射軸

■在數學的領域裡，可依據左下方圖例解說面心格子的特性，但是在基本構圖創作的領域中，請以菱形的格子來思考。

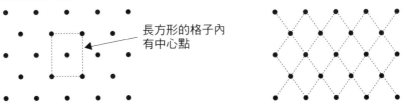

長方形的格子內有中心點

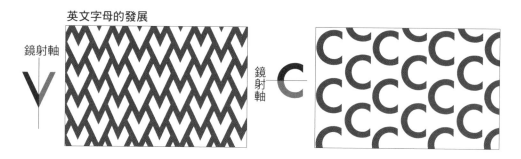

英文字母的發展

鏡射軸

鏡射軸

如果選擇AMTUVWY（垂直軸）和BCDEK（水平軸）等對稱性的文字，立即就能創作出這種類型的圖樣。此外，利用FF等相同的字母加以鏡射也頗具效果。

古典圖樣的 cm 圖例

在圖樣創作的領域中，cm 的移動操作方式是最為典型的方式之一。縱使是複雜的圖案也能夠順利地創作出來，因此在古今中外的圖樣中，可找出許許多多類似「青海波」※的圖樣傑作。

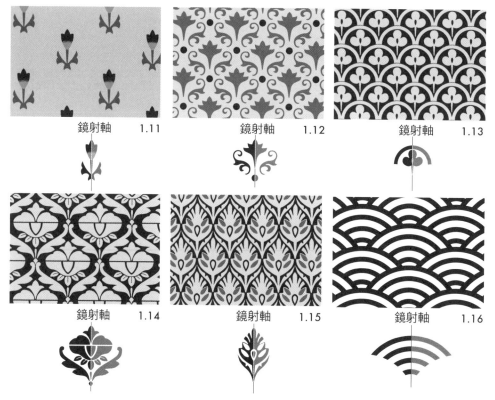

鏡射軸　1.11

鏡射軸　1.12

鏡射軸　1.13

鏡射軸　1.14

鏡射軸　1.15

鏡射軸　1.16

※ 譯註：日本雅樂演出曲目「青海波（せいがいは）」中，演員穿著的衣裳上呈現類似海浪般半圓形重疊三層的紋樣。

p2 ①②③④⑤⑥⑦⑧⑨⑩⑪⑫⑬⑭⑮⑯⑰

　　將基本構圖 180 度旋轉的發展方式，但不包含鏡射、位移鏡射。從相反的方向也可以認出相同的紋樣，是這種圖樣類型的特徵。雖然使用小圖案能夠呈現有趣的效果，但是大圖案也能創作優異的作品。

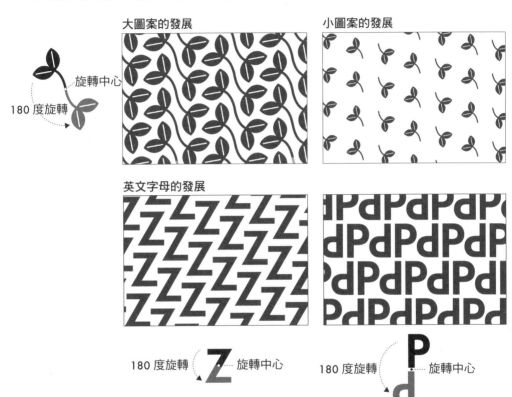

　　英文字母的 SNZ 可以視為已經完成 180 度旋轉的造形，因此原本的形狀就符合 180 度旋轉的原則。如果將其他的 FGJLPQR1245679 等字母和數字旋轉時，可以獲得非常有趣的視覺效果。在公司或品牌的商標中，經常可以看到各種以 p2 方式創作的例子。

古典圖樣的 p2 圖例

現今的市場中可以找到許多以 p2 方式發展出來的輕快簡單的圖樣，而在古典圖樣中也可以看到以精緻細膩的技法設計出來的圖樣範例。

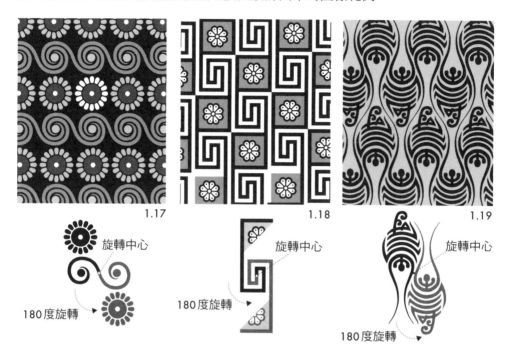

1.17　　　　　　　1.18　　　　　　　1.19

旋轉中心
180度旋轉

旋轉中心
180度旋轉

旋轉中心
180度旋轉

pmm ①②③④⑤⑥⑦⑧⑨⑩⑪⑫⑬⑭⑮⑯⑰

將基本構圖鏡射之後，再以另一個方向二度鏡射，呈現具有堅實穩定意象的圖樣。如果在配色上加以變化時，可緩和這種圖樣特有的堅硬感覺。採用大型圖案可以顯現大氣磅礴的氣勢。

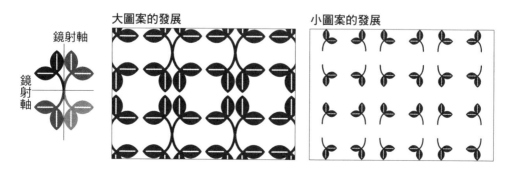

鏡射軸

鏡射軸

大圖案的發展

小圖案的發展

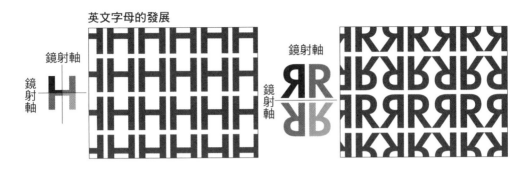

英文字母的發展

英文字母 HIOX 可視為已經完成雙向鏡射的字體，對稱性的 AMTUVWY（垂直軸）和 BCDEK（水平軸）的英文字母，也適合雙向鏡射。其他的文字也可以嘗試看看，或許會有意想不到的效果。

古典圖樣的 pmm 圖例

在古典圖樣中有許多精采而傑出的 pmm 圖例。雖然發展時看起來相當困難，但是只要創作出基本構圖的四分之一，就能夠自動完成整體的圖樣。這與下一個 cmm 類型的操作屬於相同的情況。

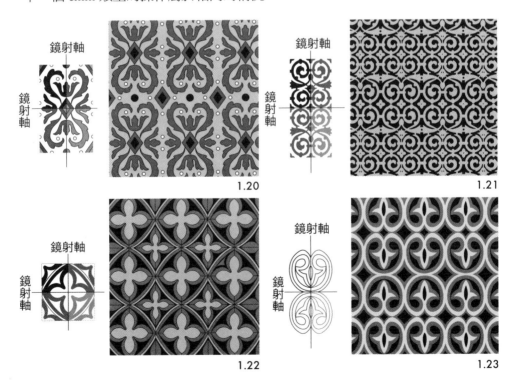

1.20

1.21

1.22

1.23

cmm ①②③④⑤⑥⑦⑧⑨⑩⑪⑫⑬⑭⑮⑯⑰

雖然在兩條交叉軸上鏡射的方式與 pmm 相同，但在配置發展上有所不同，是以菱形格子的方式發展。乍看之下可能會覺得很簡單，但實際製作起來，如何讓結構嚴謹可沒那麼容易。此種類型也留下了許多上乘之作。

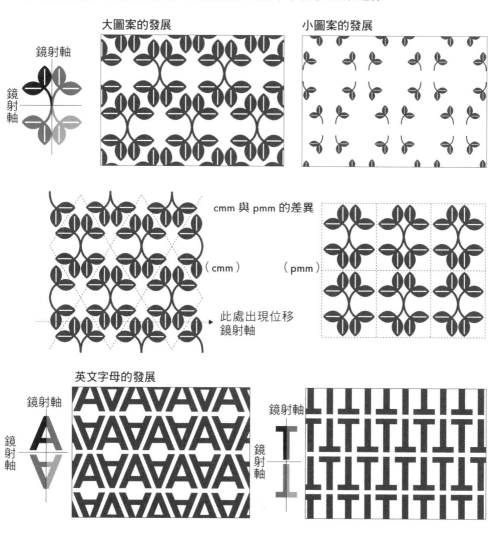

大圖案的發展　　　　　小圖案的發展

鏡射軸

鏡射軸

cmm 與 pmm 的差異

（cmm）　（pmm）

此處出現位移
鏡射軸

英文字母的發展

鏡射軸

鏡射軸

鏡射軸

鏡射軸

英文字母 HIOX 可以視為已經完成雙向鏡射的造形。雙向鏡射也適用於對稱性的 AMTUVWY（垂直軸）和 BCDEK（水平軸）等英文字母。如果採用其他的文字，或許也潛藏著獨特發展的可能性。

古典圖樣的 cmm 圖例

cmm 具有非常嚴謹的結構，容易顯現出堅實的造形意象，因此很適合用來表現權威和高高在上的格調。

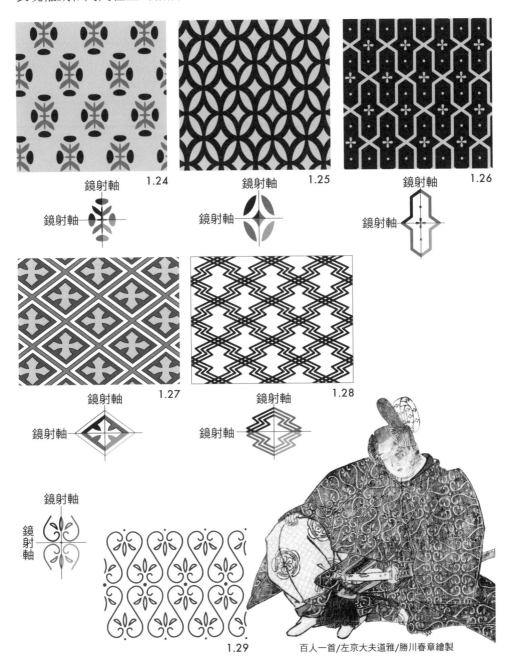

鏡射軸　鏡射軸　1.24

鏡射軸　鏡射軸　1.25

鏡射軸　鏡射軸　1.26

鏡射軸　鏡射軸　1.27

鏡射軸　鏡射軸　1.28

鏡射軸　鏡射軸　1.29

百人一首/左京大夫道雅/勝川春章繪製

pgg ①②③④⑤⑥⑦⑧⑨⑩⑪⑫⑬⑭⑮⑯⑰

　　基本構圖朝兩個方向位移鏡射，屬於創作難度非常高的類型，因此要找到符合的圖樣是相當辛苦的工作。由於 p2（180 度旋轉）之後，再進行位移鏡射也能獲得相同的結果，所以在創作圖樣時，建議採取旋轉後位移鏡射的操作順序。

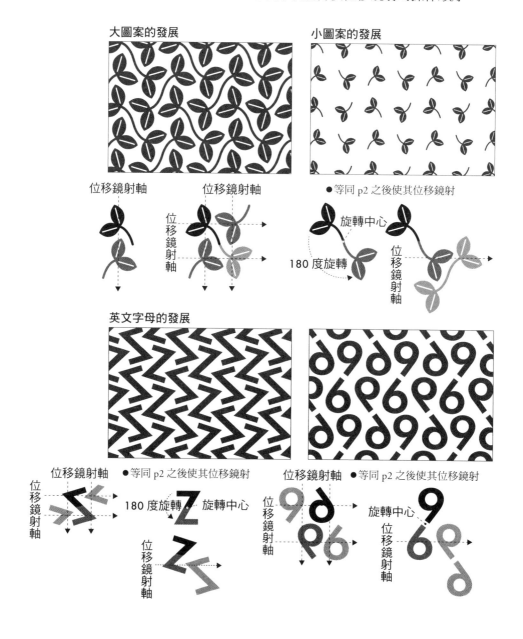

大圖案的發展

小圖案的發展

位移鏡射軸　　　位移鏡射軸

位移鏡射軸

●等同 p2 之後使其位移鏡射

旋轉中心

180 度旋轉

位移鏡射軸

英文字母的發展

位移鏡射軸　●等同 p2 之後使其位移鏡射

位移鏡射軸

180 度旋轉　旋轉中心

位移鏡射軸

位移鏡射軸　●等同 p2 之後使其位移鏡射

位移鏡射軸

旋轉中心

位移鏡射軸

英文字母的 SNZ 可以視為已經完成 180 度旋轉的造形，因此原本的形狀進行位移鏡射就是 pgg 的發展方式。其他如 FGJLPQR1245679 等字母和數字也頗具有視覺效果。

古典圖樣的 pgg 圖例

如果依據像 pgg 一般的幾何學邏輯，來觀察伊斯蘭和凱爾特族（Clet）的圖樣時，就可以找到符合的圖例。圖 1.30、1.31 就是凱爾特族非常傑出的繩結（組紐）圖案。日本江戶時代流行的檜垣（ひがき）和長方形格子的紗綾形，也歸納為這種類型的圖樣。

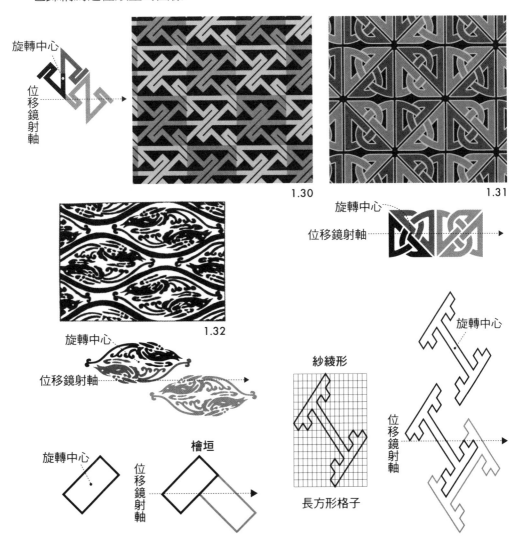

1.30

1.31

1.32

pmg ①②③④⑤⑥⑦⑧⑨⑩⑪⑫⑬⑭⑮⑯⑰

　將鏡射之後的基本構圖再度位移鏡射的發展方式，形成互為不同方向的圖樣。為了顯現對稱性，選擇能顯現方向性的基本構圖，較具有視覺效果。大圖案比小圖案較為適合。

大圖案的發展　　　　　　　　小圖案的發展

英文字母的發展

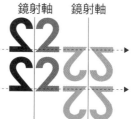

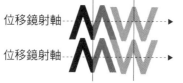

將具有對稱性的 AMTUVWY（垂直軸）和 BCDEK（水平軸）的字母位移鏡射的話，就能夠形成這種類型的圖樣。市場上也可以見到巧妙運用這種技巧的例子（下圖）。

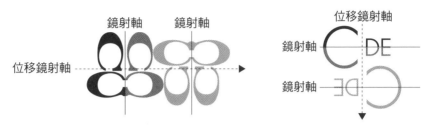

古典圖樣的 pmg 圖例

相較於現今市場上常見的 pmg 類型圖樣，多屬於較輕快簡單的風格；在古典圖樣中則可以找到設計較縝密、細緻的圖例。

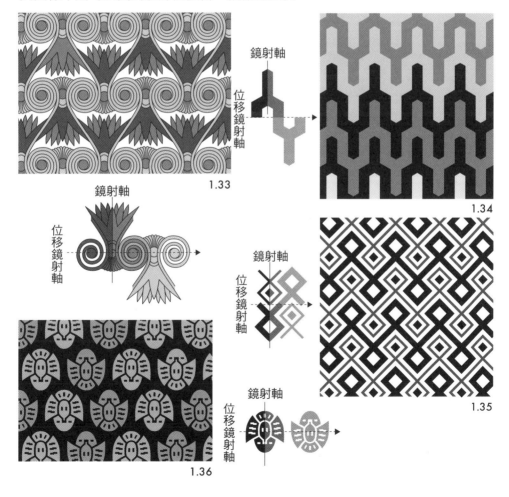

1.33

1.34

1.35

1.36

p3 ①②③④⑤⑥⑦⑧⑨⑩⑪⑫⑬⑭⑮⑯⑰

　　基本構圖採取三次分割旋轉（每 120 度旋轉一次）的發展方式，形成正三角形格子的基礎。選擇適合 120 度旋轉的基本構圖是關鍵要點。近年來採用正三角形格子創作圖樣的情況較少，市場上符合 p3 類型的基本構圖較為罕見。

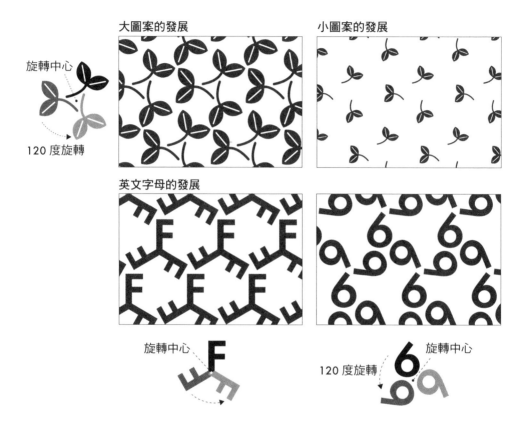

　　英文字母 FJLNPRSZ 和阿拉伯數字 1245679 等文字，適合圓形的三次分割旋轉（每 120 度旋轉一次），而且具有視覺效果。縱使是對稱性的文字，依據運用角度的不同，也能以此種類型的技巧，發展出饒富趣味的圖樣。

古典圖樣的 p3 圖例

　　依據正三角形格子為基礎來創作幾何形圖樣，是伊斯蘭圖案最擅長的技巧，像是圖 1.37 ～ 1.40 等為數眾多的圖樣傑作。日本圖樣中也可以看到圖 1.41

～ 1.42 等發揮巧妙創意的圖樣。此外，日本傳統家紋的「三巴紋（三つ巴）」
的操作方式也屬於 p3 類型，因此在各項祭典中有機會看到。

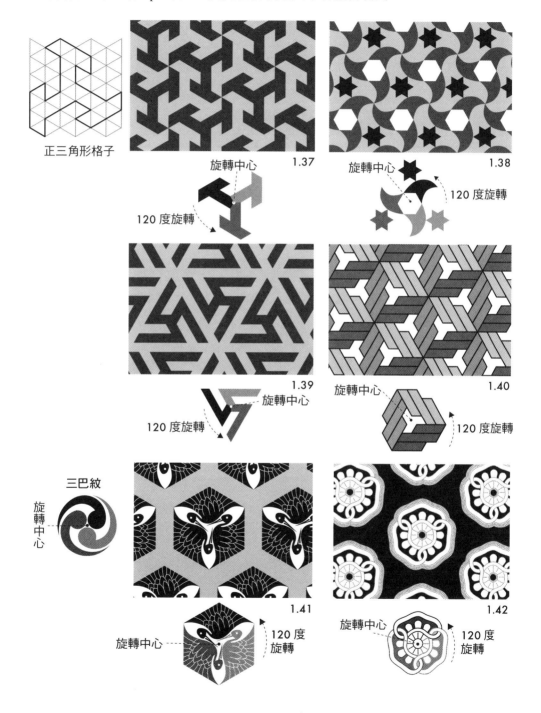

正三角形格子

旋轉中心　　　　　　　　1.37
120 度旋轉

旋轉中心　　　　　　　　1.38
120 度旋轉

旋轉中心　　　　　　　　1.39
120 度旋轉

旋轉中心　　　　　　　　1.40
120 度旋轉

三巴紋
旋轉中心

旋轉中心　　　　　　　　1.41
120 度旋轉

旋轉中心　　　　　　　　1.42
120 度旋轉

p31m ①②③④⑤⑥⑦⑧⑨⑩⑪⑫⑬⑭⑮⑯⑰

鏡射後的基本構圖採取三次分割旋轉（每 120 度旋轉一次）的發展方式，與 p3 同樣是以三角形格子為基礎，且因加上鏡射的操作，必須經過更精緻細密的設計。這種類型與下一種將說明的 p3m1 很類似，就像兄弟一樣。

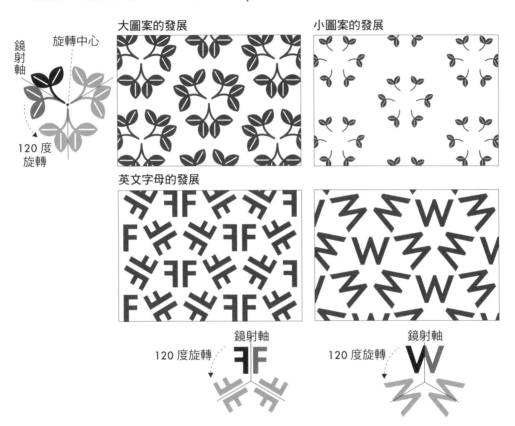

鏡射軸
旋轉中心
大圖案的發展
小圖案的發展
120 度旋轉
英文字母的發展

鏡射軸
120 度旋轉
鏡射軸
120 度旋轉

英文字母和數字 HIOX8 的形態，可以解釋為雙向鏡射而成。將這些文字 120 度旋轉的話，就形成 p31m 的圖樣。

※ 在 p31m 的旋轉中心有鏡射軸

古典圖樣的 p31m 圖例

　　圖 1.43 ～ 1.45 為伊斯蘭圖樣的傑作，圖 1.46 為在中國和日本廣為人知的龜甲紋。嚴格說來圖 1.47 含有不符合 p31m 類型的部分（白色的部份並未旋轉），但是其他部分都屬於很巧妙的 p31m 的造形。在圖樣的創作中偶爾會看到具有這種變化要素的情形。

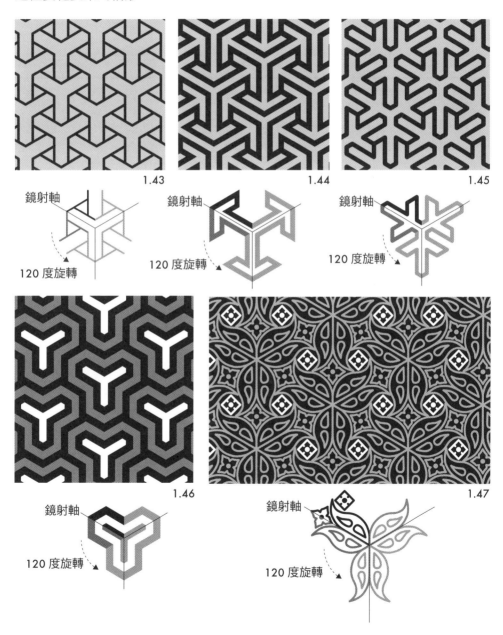

1.43　　　　　1.44　　　　　1.45

1.46　　　　　1.47

p3m1 ①②③④⑤⑥⑦⑧⑨⑩⑪⑫⑬⑭⑮⑯⑰

　　鏡射後的基本構圖採取三次分割旋轉（每 120 度旋轉一次）的發展方式，與 p3 同樣是以正三角形格子為基礎，並且加上鏡射的操作，只有在配置上與前述的 p31m 不同而已。雖然兩者能夠以數學對稱性上的差異加以區分，但是在圖樣的創作上，其實感受不太出 p31m 和 p3m1 之間有什麼明顯的區隔。

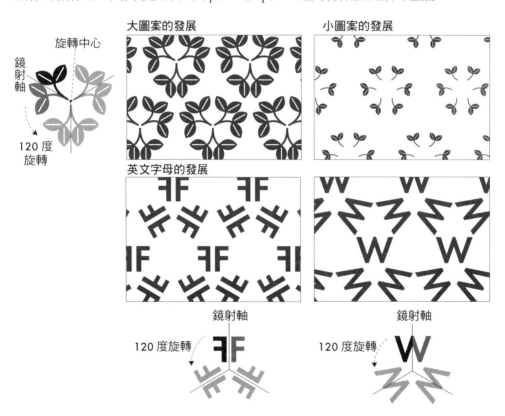

　　英文字母和數字 HIOX8 的形態，可以解釋為已經完成雙向鏡射。將這些文字 120 度旋轉的話，就形成 p3m1 的圖樣。

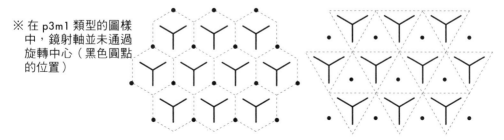

※ 在 p3m1 類型的圖樣中，鏡射軸並未通過旋轉中心（黑色圓點的位置）

p31m 與 p3m1 的比較

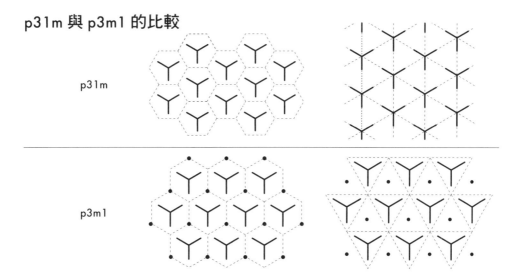

<div align="left">p31m</div>

<div align="left">p3m1</div>

古典圖樣的 p3m1 圖例

　　圖 1.48、1.49 是 p3m1 的代表性圖例，較難找到其他衍生變化的圖樣。圖 1.51 是東京都內商店包裝紙的圖樣，將響鈴的基本構圖採取 p3m1 的方式巧妙地配置出美麗的圖樣。

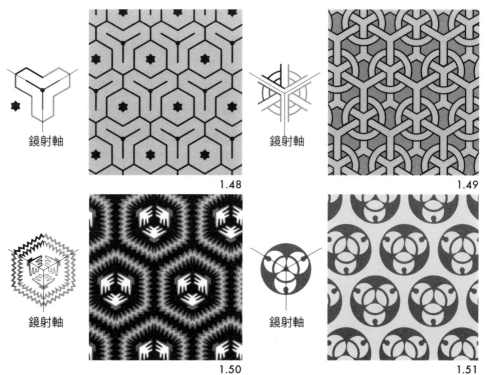

鏡射軸　　　　　　　　　　　　　1.48

鏡射軸　　　　　　　　　　　　　1.49

鏡射軸　　　　　　　　　　　　　1.50

鏡射軸　　　　　　　　　　　　　1.51

p4 ①②③④⑤⑥⑦⑧⑨⑩⑪⑫⑬⑭⑮⑯⑰

　將四次分割旋轉（每90度旋轉一次）的基本構圖當做一個單位來發展。由於是以正方形格子為基礎，加上90度旋轉的簡單移動操作方式，因此不管是單純或較複雜的基本構圖都適用，市場上也可以看到許多符合這種類型的圖例。

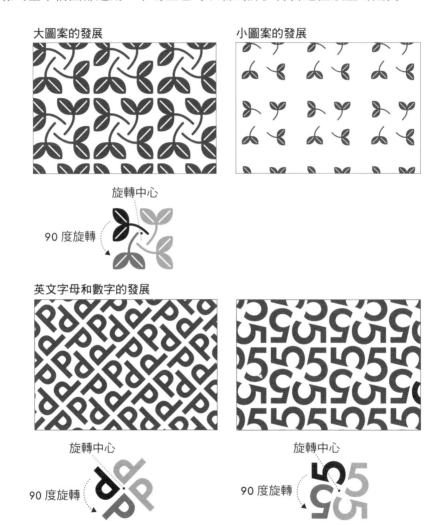

大圖案的發展　　　　　　　　小圖案的發展

旋轉中心

90 度旋轉

英文字母和數字的發展

旋轉中心　　　　　　　　　　旋轉中心

90 度旋轉　　　　　　　　　　90 度旋轉

　除了旋轉之後造形印象不會改變的 O 和 X 之外，其他的文字採用這種操作方式，都可以預期獲得不錯的視覺效果。此外，將複數的文字（單字）旋轉時，也可創造出頗具趣味性的圖樣。

古典圖樣的 p4 圖例

　　在古典圖樣中可以發現許多屬於 p4 類型的精緻圖例。雖然 p4 是以正方形格子為發展的基礎，但是在圖 1.52 中卻發展成感覺不出方正格子存在的傑作。

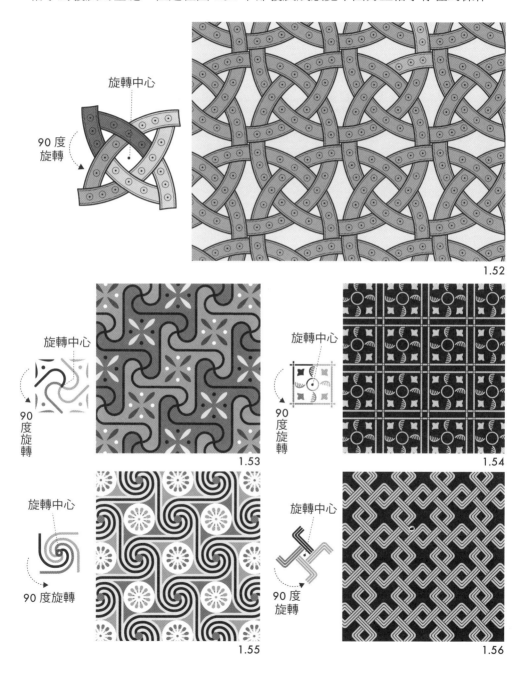

1.52

1.53

1.54

1.55

1.56

p4m ①②③④⑤⑥⑦⑧⑨⑩⑪⑫⑬⑭⑮⑯⑰

　　將鏡射的基本構圖在正方形格子上四次分割旋轉（每90度旋轉一次），然後再將整個基本構圖鏡射發展的方式。由於從任何方向看都是相同的基本構圖，屬於容易使用的正方形形狀，所以成為裝飾鋪磚圖樣（tile pattern）最普遍的技巧。古今東西方的設計者採用這種技巧創作出許多精美的圖樣。

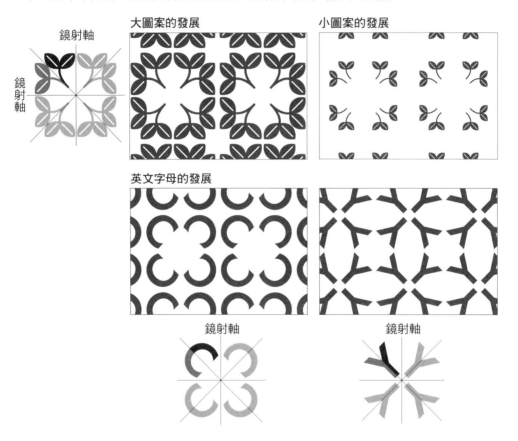

鏡射軸

鏡射軸

大圖案的發展

小圖案的發展

英文字母的發展

鏡射軸

鏡射軸

　　對稱性的英文字母 AMTUVWY（垂直軸）和 BCDEK（水平軸）、以及 HIOX8 等，都頗具以此種類型發展的可能性。

■ p4m 圖樣創作的訣竅

　　將摺紙如右圖所示摺疊之後，用剪刀剪下基本構圖，展開後就形成 p4m 的圖樣。縱使是看起來複雜的圖樣，也能比想像中簡單地創作出來。

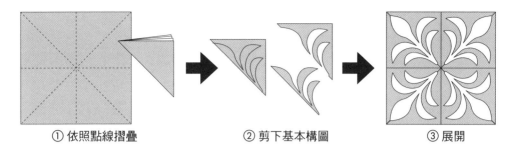

① 依照點線摺疊　　　② 剪下基本構圖　　　③ 展開

古典圖樣的 p4m 圖例

　　裝飾鋪磚（tile）圖樣的歷史相當久遠，在古典圖樣中從簡單的圖樣、到緻密的圖案，許多都是屬於 p4m 的應用。這種類型的圖樣均取決於正方形八分之一的部分。

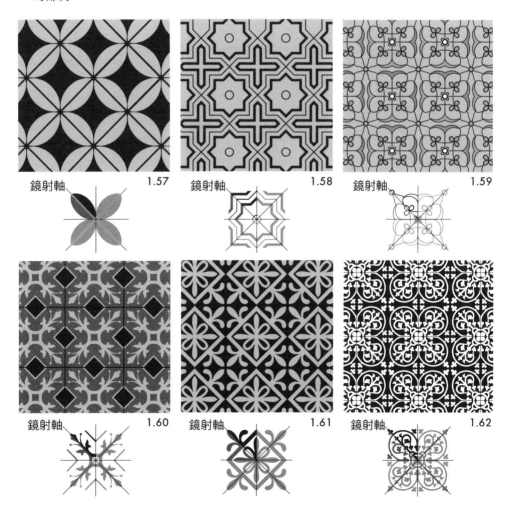

鏡射軸　　1.57　　鏡射軸　　1.58　　鏡射軸　　1.59

鏡射軸　　1.60　　鏡射軸　　1.61　　鏡射軸　　1.62

p4g ①②③④⑤⑥⑦⑧⑨⑩⑪⑫⑬⑭⑮⑯⑰

　將經過四次分割旋轉（每 90 度旋轉一次）的基本構圖當做一個單位，然後再進行位移鏡射。這種類型與 pgg 都屬於較難操作的類型。也有為數眾多的經典圖樣是採用 p4g 的移動操作技巧。以此種類型來說，大圖案的發展方式比小圖案更具視覺效果。

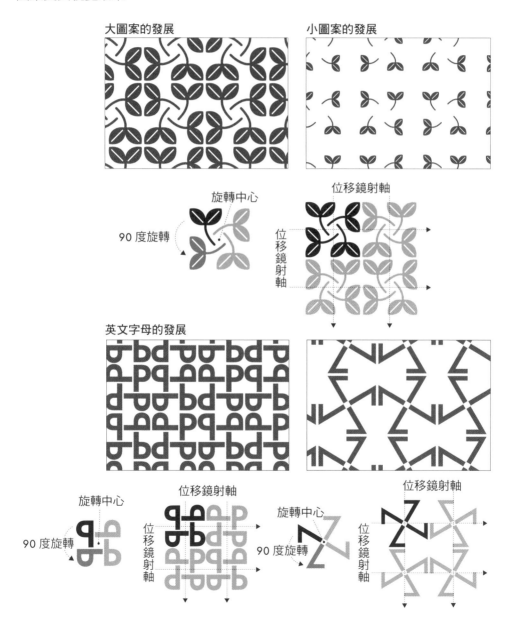

大圖案的發展　　小圖案的發展

旋轉中心

90 度旋轉

位移鏡射軸

位移鏡射軸

英文字母的發展

旋轉中心

90 度旋轉

位移鏡射軸

位移鏡射軸

旋轉中心

90 度旋轉

位移鏡射軸

　　在這種類型的圖樣創作上，除了縱使旋轉也不會改變造型印象的 O 和 X 之外，其他文字都能預期獲得不錯的視覺效果。此外，小寫字母之中也有許多具有效果的文字。

古典圖樣的 p4g 圖例

　　p4g 類型的圖例都屬於一看就印象深刻的圖樣，長久以來一直深受人們的喜愛。

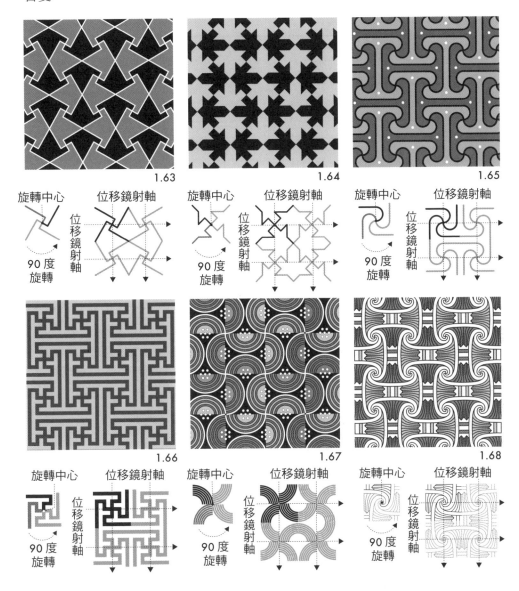

p6 ①②③④⑤⑥⑦⑧⑨⑩⑪⑫⑬⑭⑮⑯⑰

將基本構圖採取六次分割旋轉（每 60 度旋轉一次）的發展方式。竹器細緻的編織紋路或是類似齒輪互相咬合的圖樣，是這種類型的特徵。因為旋轉多達六次，為了不要讓看的人眼花撩亂，不建議採用複雜的基本構圖進行創作。

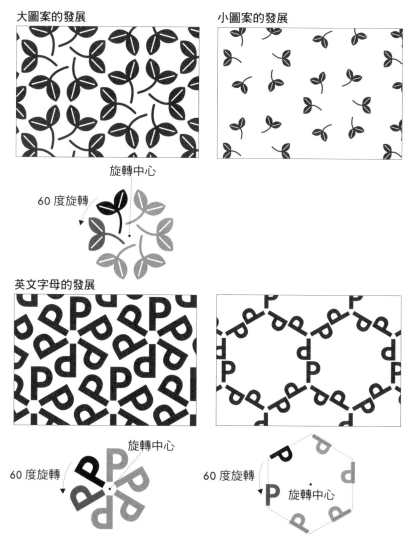

大圖案的發展　　　　　　　　　　小圖案的發展

旋轉中心

60 度旋轉

英文字母的發展

旋轉中心

60 度旋轉

60 度旋轉　　旋轉中心

適合六次分割旋轉（60 度旋轉）效果的文字包括英文字母 FJLNPRSZ、以及阿拉伯數字 1245679 等等。運用配置角度的調整，即使是對稱性的文字也可採用這種類型的技巧進行創作。

古典圖樣的 p6 圖例

P6 是以正三角形所組成的正六角形做為基礎，可說是伊斯蘭圖樣最擅長的創作類型，留下了為數眾多的幾何性圖案傑作。

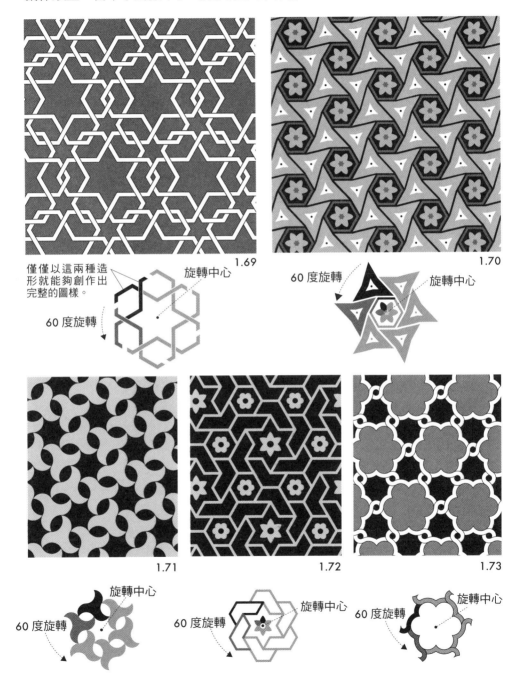

p6m ①②③④⑤⑥⑦⑧⑨⑩⑪⑫⑬⑭⑮⑯⑰

　將鏡射後的基本構圖六次分割旋轉（每60度旋轉一次）的方式發展。雖然乍看之下很複雜，其實比想像中更容易創作出華麗的圖樣。具象性的基本構圖經過鏡射和60度旋轉之後會變得難以識別，因此不適合做為此類型的創作單位。

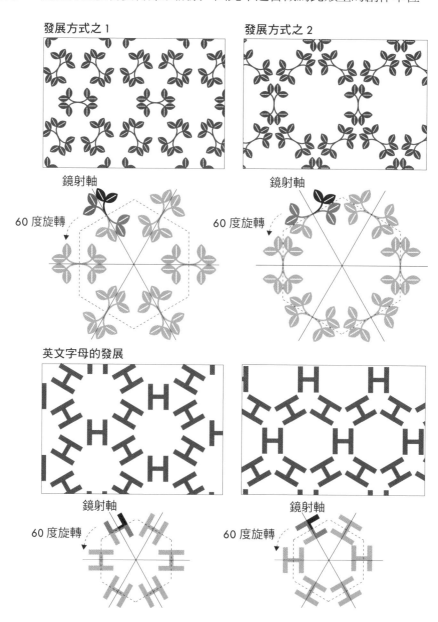

發展方式之1　　　　　　　　　發展方式之2

鏡射軸　　　　　　　　　　　　鏡射軸

60度旋轉　　　　　　　　　　　60度旋轉

英文字母的發展

鏡射軸　　　　　　　　　　　　鏡射軸

60度旋轉　　　　　　　　　　　60度旋轉

　　對稱性的 AMTUVWY（垂直軸）和 BCDEK（水平軸）等文字、以及雙向對稱的 HIOX80 等文字和數字，看起來都具創作可能性，可發展出絢麗的圖樣。

古典圖樣的 p6m 圖例

　　p6m 和 p6 一樣都可以在伊斯蘭圖樣中看到許多絕妙的例子。圖 1.78 是古今中外人們所熟悉的圖樣，日本稱之為「麻之葉」（あさのは）。

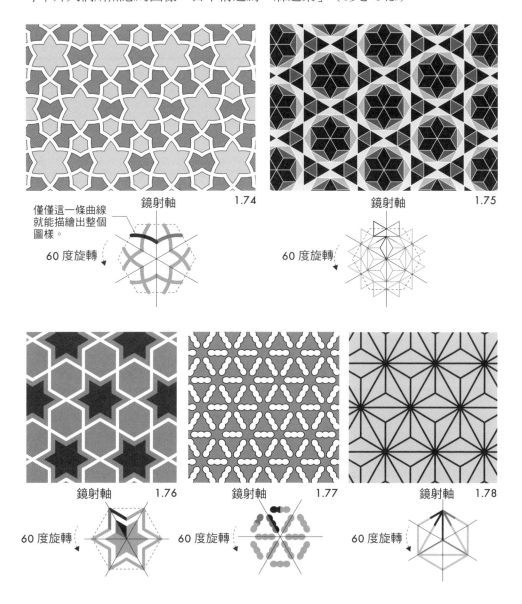

數學家們表現 17 種分類的圖例

　　數學家們針對圖樣的 17 種法則，分別以不同的圖例表現。G. 波利亞（Gyogy Polya）的圖例影響了 M.C. 艾雪的創作。A. 史帕哲（A.Speiser）嘗試將移動發展的動作記號化。H. 外爾（Hermann Weyl）則把圖例當做數學課學生的課題。除了上述三位數學家之外，也羅列其他兩位數學家的圖例，採取並列的方式，以明確解說各自的特長。

	G. 波利亞 ドリス・シャット・シュナイダー 『エッシャー・変容の芸術』 梶川泰司訳 日経サイエンス社、1991	A. 史帕哲 A.Speiser Die Theorir der Gruppen von Endlicher Ordnung, Berlin Springer,1945	H. 外爾 ヘルマン・ヴァイル 『シンメトリー』遠山啓訳 紀伊國屋書店、1970	葛流巴姆＆ 謝發德 Grumbaum&Shephard Tiling and Patterns, Freeman,1987	R. 比克斯 R.Bix Topics in Geometry, Academic Press,1994
p1					
pm					
pg					
cm					
p2					
pmm					
pgg					

	G. 波利亞	A. 史帕哲	H. 外爾	葛流巴姆 & 謝發德	R. 比克斯
cmm					
pmg					
p4					
p4m					
p4g					
p3					
p31m					
p3m1					
p6					
p6m					

二方連續邊飾圖樣的 7 種類型

正如平面的連續圖樣是以對稱性為基礎區分成 17 種類型一般，在一直線上發展出來的邊飾圖樣（boarder type），也可以區分為 7 種類型。以下為共通的標記方式：

1　：平移（平接）

1m：以移動方向為軸的鏡射

g　：位移鏡射

2　：180 度旋轉

m1：在與移動方向垂直的軸上鏡射

mm：雙向鏡射

mg：鏡射 + 位移鏡射

從過去到現在，邊飾圖樣都經常出現在建築、家具、服飾、餐具、文具等日常生活中的器物上。近年來，也可以看到許多由商標和文字組成的邊飾圖樣。以下分別解說邊飾圖樣 7 種類型的移動操作方式及特徵。

1 ①②③④⑤⑥⑦

基本構圖以單一的方向平行移動。雖然僅僅是單純的移動操作方式，卻經常被創作者運用，並且大多以複數的基本構圖為一個單位進行操作。尤其搭配文字的邊飾圖樣，幾乎都屬於此種類型的圖樣。

複數基本構圖的發展

複數基本構圖的發展

古典的邊飾圖樣 1 圖例

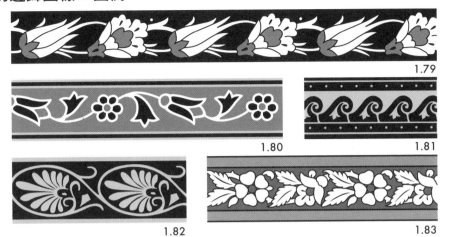

1.79

1.80

1.81

1.82

1.83

1m ①②③④⑤⑥⑦

　　邊飾圖樣的基本構圖以移動方向為軸線的鏡射方式展開，很適合用來將對稱性基本構圖發展成縱向使用的邊飾圖樣。尤其是箭頭和三角形等具方向性的形狀，最能發揮視覺效果。

鏡射軸

古典的邊飾圖樣 1m 圖例

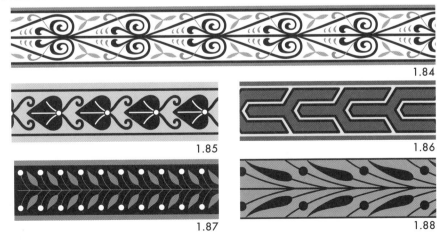

1.84

1.85

1.86

1.87

1.88

g ①②③④⑤⑥⑦

　基本構圖以移動方向為軸線進行位移鏡射的方式。如果能挑選出適合位移鏡射的基本構圖，就能夠創作出具有魅力的邊飾圖樣。也許是因為移動方法較特殊，所以在市場上很少看到新創的圖例。

位移鏡射軸┈┈┈┈▶

古典的邊飾圖樣 g 圖例

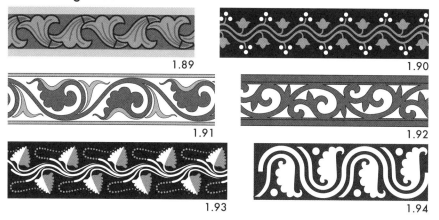

1.89

1.90

1.91

1.92

1.93

1.94

2 ①②③④⑤⑥⑦

　基本構圖以 2 次（180 度）旋轉的方式發展出邊飾圖樣。世界各地許多令人印象深刻的邊飾圖樣都是以此種方式創造出來，日本拉麵容器上的圖案便是一例。除了直線排列，也適合發展出具有個性的圓弧圖樣。此類型的古典邊飾圖樣，其結構的細密精緻程度常令人驚艷，但在現今市場上較少看到有新創的圖例。

圓弧的開展方式

旋轉中心

古典的邊飾圖樣 2 圖例

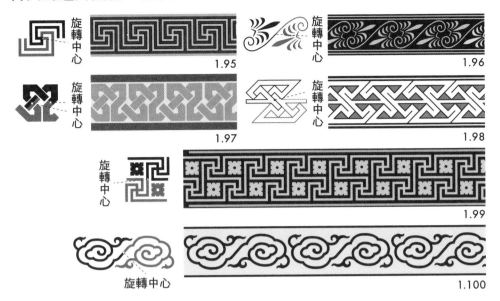

1.95

1.96

1.97

1.98

1.99

1.100

m1 ①②③④⑤⑥⑦

　　基本構圖在與移動方向垂直的軸上鏡射、形成邊飾圖樣的發展方式，適合用來將對稱性基本構圖發展成橫向使用的邊飾圖樣。在蕾絲的邊緣裝飾與各種服飾的緄邊飾帶（tape）中，可以找到很多這種類型的圖例。此外，這種圖樣也屬於經常使用在陶瓷器圓弧邊緣上的標準圖樣。

圓弧的發展方式

鏡射軸

古典的邊飾圖樣 m1 圖例

　　古典的 m1 邊飾圖樣乍看之下，也許會覺得很簡單，但是實際進行描圖時，會對其在幾何學上的精確性驚訝不已。

鏡射軸

1.101

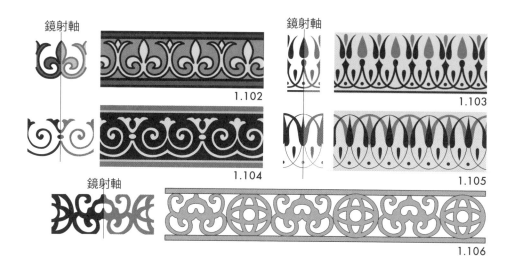

1.102
1.103
1.104
1.105
1.106

mm ①②③④⑤⑥⑦

基本構圖在移動方向軸上、以及與其垂直的軸上鏡射的邊飾圖樣發展方式，屬於在傳統工藝品、陶瓷器的邊緣裝飾和織帶（tyrolean tape）上常見的標準圖樣，在視覺上具有安定感和厚重感。

古典的邊飾圖樣 mm 圖例

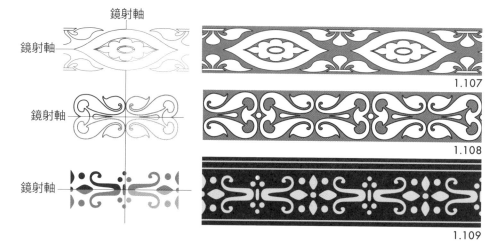

1.107
1.108
1.109

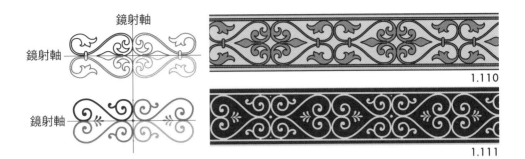

1.110

1.111

mg ①②③④⑤⑥⑦

　　圖樣在與移動方向垂直的軸上鏡射之後、再以移動方向軸位移鏡射,來形成邊飾圖樣的發展方式。這種不論是縱橫或圓弧圖樣上都很適用的類型,在世界各地出色的圖樣中都可以看到。但是在市場上較少看到新創的圖樣。

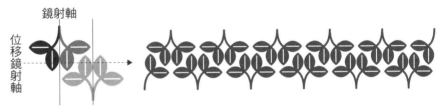

古典圖樣的邊飾圖樣 mg 圖例

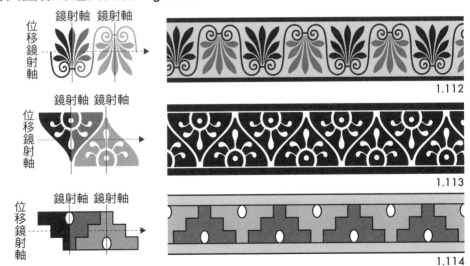

1.112

1.113

1.114

1.115

歐文‧瓊斯與 A. 拉西涅

　　第一章主要引用的圖案範例皆來自歐文‧瓊斯與 A. 拉西涅兩位的著作，在這邊加以介紹。

　　歐文‧瓊斯（Jones Owen）於 1807 年出生於英國威爾斯的毛皮商人家庭中，在成為倫敦建築師的入門弟子之後周遊世界各國，熱衷於裝飾圖案的研究。後來撰寫西班牙阿爾罕布拉宮（Alhambra）相關的書籍，並在倫敦萬國博覽會擔任美術總監，隨後於 1856 年編纂了具有里程碑象徵意義的巨著《裝飾的文法》（The Grammar of Ornament）。

　　這本《裝飾的文法》涵括了原始裝飾、埃及裝飾、亞述‧波斯裝飾、希臘裝飾、龐貝裝飾、羅馬裝飾…等內容，並以地區別和年代別區分為 20 個章節，總共收錄了超過 1000 個裝飾圖案。東洋方面僅收錄到中國圖案為止，很可惜並未收集印尼、東南亞、日本等國的圖案。

　　在歐文‧瓊斯撰寫《裝飾的文法》之後，法國也出版堪稱足以匹敵的大作《世界裝飾圖集成》。編纂此書的作者為 1825 年出生於巴黎的設計師 A. 拉西涅（Albert Racinet）。此書增加了《裝飾的文法》所未收錄的分類，並極力避免圖例的重複。這本書也收錄了日本的裝飾圖案，顯示認同日本裝飾圖案的特異性。

　　如果把瓊斯的《裝飾的文法》與拉西涅的《世界裝飾圖集成 1～4》堆疊在一起的話，厚度達到 11 公分，收錄圖案的總數高達 2,000 個，但不要以為這樣就網羅了全世界的裝飾圖樣。就像先前提過拉西涅在編撰時極力避免瓊斯曾經在《裝飾的文法》中使用過的圖案。在裝飾圖案的領域裡，就算去掉重複的圖案，還是有許許多多相異其趣的圖樣。若有重複收錄的情況也只是碰巧而已。每次翻閱都深覺興味無窮。

　　例如：中國料理器皿上常見的圖 1 圖案，被認為是源於卍字的造形；而包含其衍生的圖案，除了出現在中國的分類外，也刊載於希臘和波斯的章節中。

圖 1　

　　同樣是由卍字圖案演變而來，在中國明朝時期傳到日本、並於江戶時代廣為流行的「紗綾形」（圖2），以及被認為是紗菱形的原型圖樣（圖3），也刊載於中國、波斯、龐貝的頁面內。

圖2　　　　　　　　　　　　　　　　　　　　　　　圖3

　　卍字圖案因在世界各地常被當做宗教的象徵標誌（symbol），不難想像會衍生出各式各樣的變化樣式（variation），在大眾中廣泛流傳的程度也可見一斑。但不僅如此，正因為卍字圖案也具有獨特的幾何學結構魅力，吸引古代造形家們在完成度高的圖3的基礎上，經過加工玩味後，躍進為圖2的圖樣。

　　雖然我們無從得知古代的裝飾圖紋由誰創作，但是綜觀瓊斯的《裝飾的文法》與拉西涅的《世界裝飾圖集成》，我們不得不相信其中存在著許多天才型的造形家。達文西和杜勒如果看到凱爾特人的繩結圖樣，不難想像他們的反應一定是非常佩服這些不知名凱爾特人的才華。阿爾罕布拉宮內的裝飾圖樣也可以說是這些默默無名的天才們所創造的傑作。如果「紗綾形」的創作者能像中世紀的畫家們一樣記載下自己的名字的話，大概也能名傳後世吧。

　　在本書第一章，解說17種法則時，首先從瓊斯的《裝飾的文法》中搜尋相符的古典圖例，其次為拉西涅的《世界裝飾圖集成》，如果兩者中都找不到適合的圖例，才會尋找其他的資料。為何會將瓊斯的《裝飾的文法》與拉西涅的《世界裝飾圖集成》定位為古典圖樣呢？因為這些書的出版，正好是確立工業革命‧大量生產‧市場經濟的時代交界之際。在這個時期之後，裝飾圖樣的傳播速度比起以往依靠人力、馬匹和木造船舶時的王朝時代更為快速。進入20世紀，圖樣在市場上的發展、流通，更呈現令人目不暇給的光景，形成難以分類的複雜系統。由於瓊斯與拉西涅的裝飾圖樣，是在還保留著舒緩悠閒時代氣息的珍貴時期中所編纂而成，所以歸類為古典的裝飾圖樣。

由於我所擁有的《裝飾的文法》圖片印刷版錯位相當嚴重，加上為了分析與確認移動操作程序的正確性等兩項理由，被迫針對每一個圖樣都重新進行描圖（trace）。不過，沒想到這種枯燥無味的機械性描圖工作，卻轉變為充滿喜悅和驚嘆的作業。對於古人的高超造形能力、堅毅的耐力，以及完成作品的精鍊美感，只能佩服得五體投地。

分類的困難度

本書並不論述地區和年代的差異，僅將焦點放在基本構圖的移動操作方式上，以進行 17 種圖樣的分類。不過，這 17 種分類的作業並不容易，主要是因為圖樣同時運用多種移動操作方式的情形相當多。例如：雖然圖 1.116 的圖樣看起來可以同時歸類為 p6m 和 p31m，但其實應歸類為 p31m（如果同樣的基本構圖採取 p6m 的原則發展的話，就會變成圖 4 的圖樣）。在實際解說圖例時，為了選出非運用多種移動操作類型的理想圖例，花了很大的心力，尤其日本的圖樣經常添加上述變化的情況。

本書所揭示的 17 種分類並非不可調整的原理原則，而是提供一個創作時可參考的線索。以圖 1.116 來說，縱使重複使用移動操作方式創作出圖樣，也一點都不會造成問題。我認為創作時應以美感為優先，享受添加變化要素的樂趣。

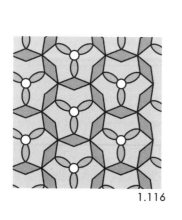

1.116

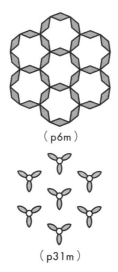

（p6m）

（p31m）

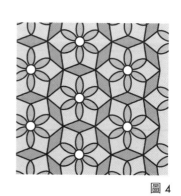

圖 4

第二章
織物圖樣的重複方式

對於一般人而言，日常生活中最熟悉的重複性圖樣，大概就是服飾或窗簾等家飾布料上的裝飾圖樣吧。在設計領域中，這種專門處理布料和織物的工作，稱為織物設計（textile design）。

布料和織物的裝飾歷史非常久遠，仔細分析這些在世界各地早已出現過的各式設計，若以前面章節所述的 17 種分類方式來看的話，可發現基本構圖（motif）的移動方法大多數採 p1 的移動類型。由此可知，自古以來人們使用木材、紙、金屬材料製作而成的印模（stamp）或模板（stencil）多是以平行移動的方式操作（現今是以網版印刷為主流）。

圖 2.1 是印尼稱為「印章（chop）」的金屬製印模，印出來的圖案上下左右都能緊密地接合在一起（a=a、b=b）。如果將這種印模等距平行移動的話，就能壓染出細緻而豐饒的蠟染圖案。

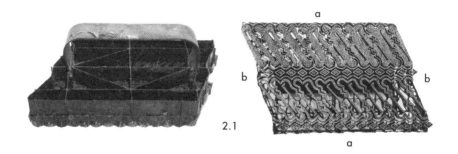

2.1

日本江戶時代市井之間流行著小紋樣的和服（着物），也印染出了許多圖樣。當時所使用的材料是型紙（用紙做成的模板）。圖 2.2 是江戶時代中期所製作的型紙，上下的圖案能夠接合在一起。左右的寬度約 40 公分。雖然為了配合和服布料的寬幅，並未考慮到左右圖案的接續，但型紙雕刻得極具精美巧思。

2.2

　　近代設計史上主導美術工藝運動的威廉·莫里斯（William Morris），在室內裝飾及書籍等領域中，留下了各種設計作品。木版印刷的壁紙和緹花的織品，也是當時莫里斯商會的主力製品。當時描繪的底稿大多數都有被保留下來，非常具有參考價值。從圖 2.3 的底稿可以發現仍然是採用 p1 移動、使上下左右的圖案拼合（a＝a、b＝b）得極為緻密的作畫方式。莫里斯的設計除了 p1 之外，也經常採用 pm 的移動方式。

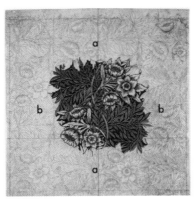

2.3

　　伴隨著 1917 年的俄羅斯革命，設計史上出現了風格獨樹一幟的創作時期。現今將此時期統稱為俄羅斯前衛藝術運動（Russian avant-garde），其中在織物設計方面也留下了許多優異的作品。圖 2.4 由 S.Burylin 所設計的圖樣，除了 p1 的移動方式外，還加進了縱向錯位的效果。圖 2.5 是由 D.Preobrazhenskaya 設計的作品，採取 pg 的移動方式，而且條紋的處理也相當巧妙。

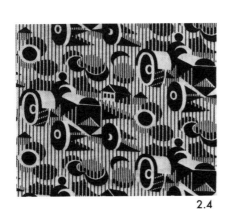

2.4

2.5

位移鏡射軸　　　位移鏡射軸

兩種重複方式

在 17 種移動類型中，p1 之所以會成為織物設計的主流，是因為在移動印模（stamp）或模板（stencil）工具時，p1 的操作方式相對單純，適合移位接合。而且，也可以利用複數的基本構圖（motif）來避免 p1 移動的單調性。像是前一頁的圖例，看起來每一個都是相當複雜的圖樣，如果不細看其中的「接縫」部分，也不會意識到是採用 p1 的移動類型。

在織物設計的領域中，這種「接縫」的處理稱做「連續」或是「重複」。

最簡單的重複方式

織物設計師在製作重複性的圖樣時，到底是如何重複接續的呢？首先，以比較簡單的圖例來說明操作方法。

一開始，將原稿畫紙捲成圓筒狀，使其上下緣（俗稱天地）對齊接合，並且任意畫上圖案（圖 1）。將畫紙恢復攤開，接著將紙張左右兩邊對齊接合捲成圓筒狀，任意畫上圖案（圖 2）。把圖 2 展開便會形成圖 3 的狀態，因中央部分有大面積的空白，所以也添加上圖案（圖 4）。如此一來，就完成了重複性圖樣的最小單位。如果將圖 4 複製接續的話，就會形成圖 5 的狀態。這種把紙捲成圓筒狀的方法，是實務上專業設計師在希望呈現生動筆觸時也會採用的做法之一。

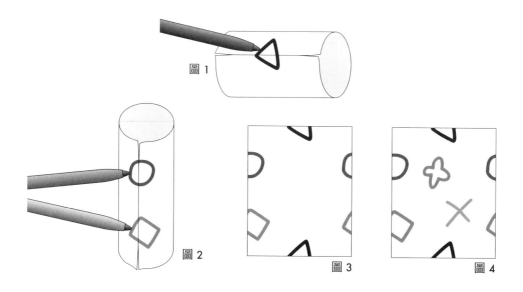

圖 1

圖 2

圖 3

圖 4

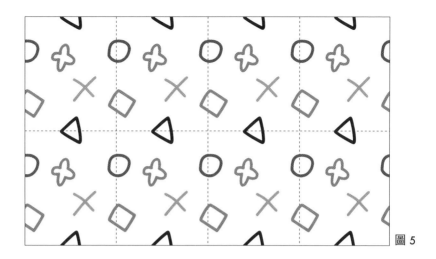

圖 5

大圖案的發展．小圖案的發展

在製作重複性圖樣時，圖案的大小將是非常重要的關鍵。左頁圖 4 的圖案，相對於做為基本單位的長方形來看，是較大型的圖案。一般而言，人們的眼睛對於水平線條比垂直線條更為敏感，因此以大圖案開展的圖 5，採橫向線性的規則配置方式相當醒目。

順帶一提，若以小圖案來開展，反而能使橫向線條或接縫部分變得較不明顯（圖 6、7）。觀察英國 Liberty 公司原創的自由印花（Liberty Print）、以及日本的型染（尤其指江戶小紋），會發現都是以小圖案的開展為主流，創作出為數眾多的精美圖案。小圖案的發展方式適合生產不易受流行趨勢影響的普及圖案。

小圖案的發展

圖 6

圖 7

步進重複與半步進重複

前一頁的圖5和圖7的重複方式，是對齊接合基本單位的長方形頂點後移動圖案的的方式。這種方法稱為「步進重複（平接）」（ステップ送り，step repeat）、「四邊重複」（四方送り）、「前進重複」（正送り，forward repeat）等（圖8）。相對於圖8來看，圖9則是採用滑移（slide）的移動方式。由於通常是以邊長的二分之一來移動，所以也稱為「半步進重複（二分之一跳接）」（ハーフステップ送り，ハーフステップ・リピート，half-step repeat）或「半步進連續」等。不僅開展大圖案時操作方便、小圖案也能獲得不錯的效果，是最常用的移動接續方法。

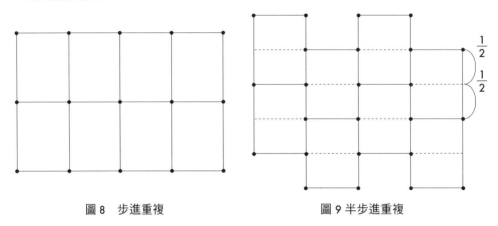

圖8　步進重複　　　　　　　　圖9 半步進重複

半步進重複還有更簡單的做法，就是與前一頁一樣，捲成紙筒畫圖的方式。首先，量出原畫縱向二分之一的位置，或是在紙張對摺的位置做好記號（圖10）。雖然紙張上下緣（天地）的對合方式與前一頁相同（圖11），但是對合左右兩邊時，紙張要如下一頁圖12-a所示扭轉成圓筒狀，使圖10的A部分對合。於對合處畫上圖案，然後再對合B部分、並且畫上圖案（圖12-b）。

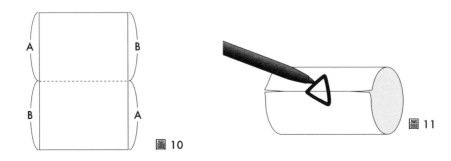

圖 10

圖 11

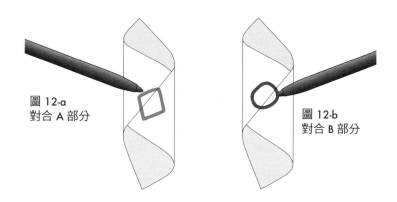

圖 12-a
對合 A 部分

圖 12-b
對合 B 部分

　　圖12攤開後就會成為圖13的狀態。在空白部分的適當位置再添加圖案（圖14），這樣便完成重複的基本單位。以半步進重複的方式配置圖案，就會成為圖15的狀態。與先前的步進重複相比較，橫向線性的規則配置變得較不明顯。在織物設計領域裡，通常較偏愛讓圖案看起來自然散落的感覺，而且這種配置方式也適合大圖案的發展，因此這種半步進重複便成為典型用法。此外，經過組合後的狀態，基本單位的框格位置，也可以變更到方便使用的地方（圖15粗框）。

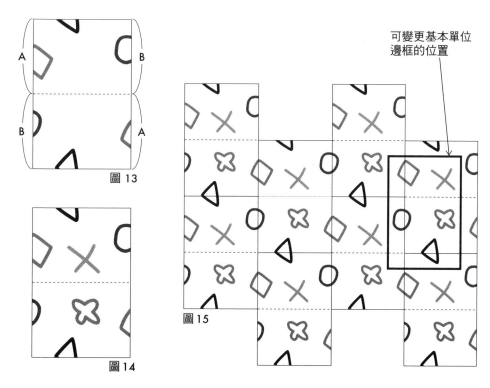

可變更基本單位
邊框的位置

圖 13

圖 14

圖 15

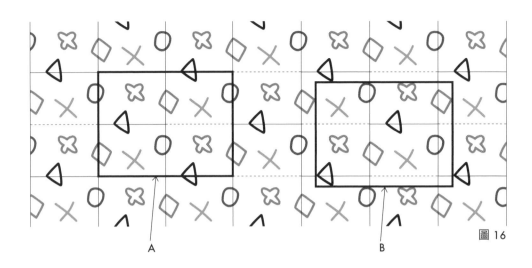

圖 16

　　仔細看上面這個以半步進重複方式形成的圖 16，也可以看成是以黑框 A 為基本單位步進重複所形成的圖樣。由此可知，半步進重複或步進重複並非 p1 移動方式的改變，其根本是相同的。

　　此外，黑框 A 平行移動到圖 16 的任何位置上，都可以成立得了做為步進重複的最小單位。因此可以盡可能找出圖案不跨越黑框四邊的位置（例如圖 16 的 B 黑框），來擷取最小單位框格。

　　在實際的布料網版（screen）印刷工程中，流程的進行是以圖 16-B 為基本單位進行步進重複（圖 17-B），最後以圖 17-C 的狀態來製版。不過，在包裝紙等的紙材印刷中，製版大小與布料不同，這點要事先確認清楚。

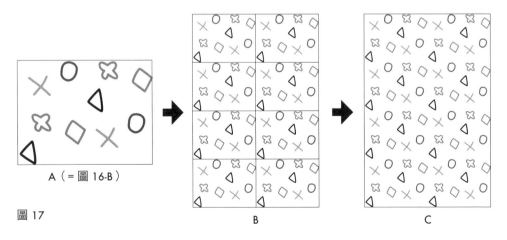

圖 17　　　　A（＝圖 16-B）　　　　B　　　　C

A 大圖案的發展

B 小圖案的發展

圖 18

週期性的重複

　　重複性圖樣是因為規則的週期性而成立。在數學領域中，將此定義為「以平行移動、可重疊相合的局部呈現出週期性重複的情形」。

　　圖 18 原為位移鏡射 pg 的圖例，但不管是以 17 種移動類型中的哪一種方式，所組合出來的圖樣都能夠擷取出 p1 平行移動的單位框格。

　　例如在圖 18 的 pg 圖樣中，如果想以大圖案發展時就擷取 A 框，想以小圖案發展就擷取 B 框，可配合不同用途擷取框格，當做步進重複的基本單位區塊（block）。一旦擷取了框格，就可以自由放大和縮小，配合目標的尺寸靈活運用。一邊細看現有市售的織物印花，一邊找出哪裡是基本單位，會是很好的學習方式。

　　重複性圖樣雖然個別來看可以區分為 17 種移動操作類型，但做為集合單位則又可以歸納成 p1。

牽手的重複方式

下面的圖 19 是將 68 頁的圖 16 添加底色後的狀態。這種看似簡單添加底色的動作，在織物的染色工程中，其實是決定成敗的關鍵。

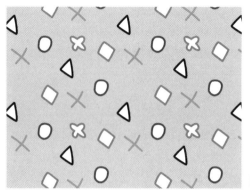

圖 19

許多織物印花都採用所謂網版印刷（screen printing）的方法來印刷。這是將尼龍（nylon）或特多龍（tetrone）材質的網布繃緊在網框上，網布上用乳劑阻塞印刷內容以外的網孔做成版膜，然後再用染料或顏料印刷出圖案內容的印刷方法。因為古時候是以絲絹取代尼龍做為網布材料，所以現今也有人稱做絹版（silk screen）印刷。

網版印刷是將符合布料寬度的網版，用人手或機械以規則性滑移的方式進行長條狀的印刷。如果底布為白色時，可活用底布的白色只印出圖案，這樣並不會有什麼問題。但如果是要印染出圖 19 那樣的底色，就不是網版擅長的了。網版印刷即使底色和底色之間無間隙地密合印刷，仍會出現圖 20 的錯版現象。不過就算高精度的平板印刷（offset printing）也還有追求所謂「密合度絲毫不差」的問題，更何況在網版印刷中這類問題更為顯著。

（錯版 1）　　　　　（錯版 2）　　　　　（套色對合）　圖 20

不過，市場上我們仍然可以看到大量的雙面印花（reversible print），或是稱為碎花、如圖 19 一般底色加上小圖案的布料，這些到底是如何印刷的呢？

實際上，這是在白色布料上印刷圖 19 的圖案之後，在已經印刷過的圖案部分重疊印刷了防染色劑，然後將布匹往上捲起再浸入底色的染料桶內漬染而成。由於先前印刷過的各個部分都有染色防止劑保護，所以不會染上底色。這種染色法稱為「防染」。

另外，若是想做成「絣（かすり）※」或小碎花圖案一般，在有色布料上做出飛白圖樣，也並非是在底布上印刷白色的圖樣。這時的做法是，要將想做成的飛白圖案上先印上染色防止劑後，把布匹往上捲起再浸入染料桶裡的方式。同樣是讓想要飛白的的部分被染色防止劑保護著，不要染上色彩。這種染色法稱為「拔染」。

不管是防染或拔染都會多出讓染色防止劑溶解與乾燥的工序，成本因而提高，因此市場上大多是固定的基本圖樣。

但從上述底色印刷的限制中，也產生了一些巧妙的手法。這種方法稱為「牽手的重複」。圖 21-a 是半步進重複，轉換為步進重複的基本區塊後，就變成圖 21-b。在這裡仔細看圖 21-b 的縱向線條，會發現其中可連接成一筆畫的線條。在製圖的階段，如果能預先如圖 21-c 一般規劃出連續性的縱向線條，在印刷工程中就可以進行底色印刷。

a　　　　　　　b　　　　　　　c　　　　　　圖 21

※ 譯註：「絣」也可寫做「飛白」。是在織布之前，依據所設計的圖樣事先綁染經紗、緯紗或兩者，再織造成圖案的輪廓線帶有飛白效果的織物。

如果使用前一頁的圖 21-b，重走一次實際的網版印刷流程會是，在製版時活用圖 21-c 的縱向線條（圖 22）來擷取基本單位的框格。這樣一來就能夠產生適合網版印刷的封閉性底色區域。因為就像孩童玩「牽手抓鬼」遊戲般圈圍出一個區域，在織物設計領域裡這種手法便稱為「牽手的重複」（手つなぎのリピート）。

圖 22

利用這個手法，雖然印刷底色區域時還是難以避免出現若干錯版的情形，但若是能在底色區域上面印刷一層可遮蓋掉錯版的圖案，就能夠解決問題順利完成（圖 23），而且也不會產生防染或拔染的費用。

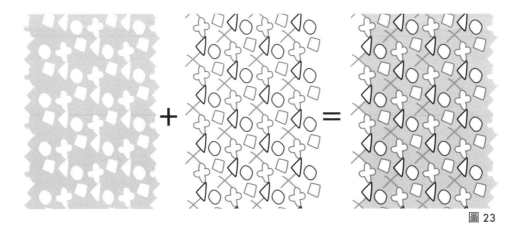

圖 23

圖 23 為顯示底色與圖樣的關係，實際的印刷工程中圖案必須經過分色製版，版數與分色數相同。

　　圖 2.6 為俄羅斯前衛藝術運動傑出織物設計師之一的 D.Preobrzhenskaya 的作品，可說是名副其實的牽手重複。另外，圖 2.7 為顯示戰鬥機群空戰的作品。這種採半步進重複與牽手重複的組合方式，對於設計師而言是能夠嘗試各種創意的絕佳遊樂場。

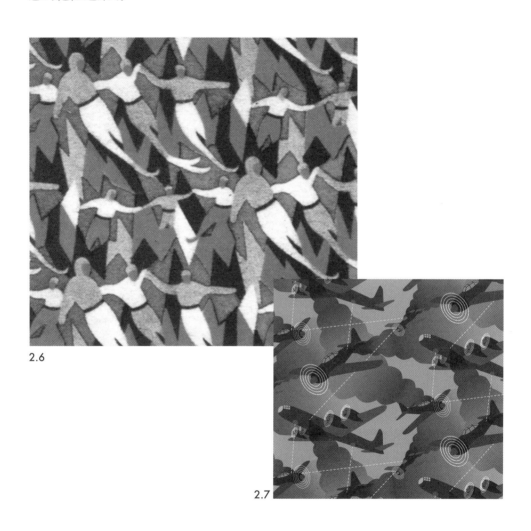

2.6

2.7

　　現今，即將取代網版印刷主流、可直接連結數位檔案的噴墨印刷，已經相當普及。不僅底色，照片影像或色彩漸層都能自由運用，因此表現的領域正在躍進式地提升中。這樣一來，牽手重複的方法也許不再是解決錯版限制上的必要條件。但毫無疑問地，必然會以創作表現的智慧延續下去。

圖樣的實作（小圖案的發展）

　　雖然在一開始說明過捲成紙筒狀畫上圖案的方法，但實務上幾乎都是使用 PC 應用軟體在電腦上繪製，因此本章節就要以圖例來說明操作的流程。由於 PC 應用軟體能夠瞬間進行複製，非常適合繪製重複性的圖案。

　　起初，設定做為基本單位的長方形，然後畫出中心線做為半步進重複的基準線。至於基礎的長方形大小，可依據圖案或用途、以及製版尺寸的需求決定，若沒有特別指定的話，任意的尺寸都沒有關係。本例使用的是正方形。以正方形做為框格（grid），首先畫出一隻鳥。一開始鳥的位置放在哪裡都沒關係。

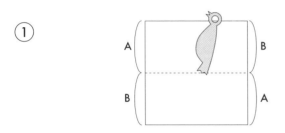

　　將①複製、半步進重複。做成像下圖一般 7 個複製框格，便可確認圖樣上下左右的樣子是否達成理想狀態。然後，取中央的黑框當做基本單位框格。接下來，我們再追加一隻鳥。

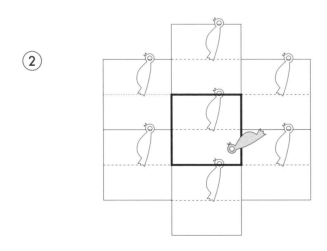

　　將②追加了鳥的單位框格留下，其他全部刪除，重新進行半步進重複的框格複製動作。現在，再於空白區域追加一隻鳥。

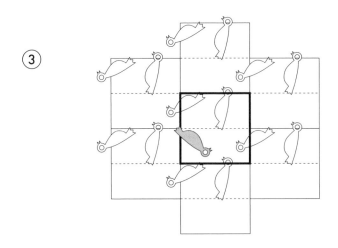

　　將③基本單位框格保留，以外的全部刪除乾淨，再重新將基本單位框格以半步進重複的方式進行複製動作。然後確認空白區域增減圖案的情形。

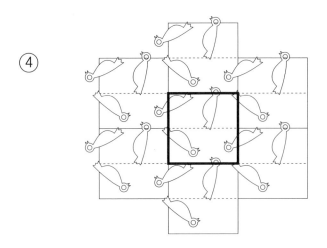

　　這裡要強調的是，僅靠一次的操作就要達成最理想的配置，幾乎是不可能。通常必須多次重複②到④的步驟，才能決定最終的配置狀況。這個流程沒有捷徑，請耐心地重複調整到滿意為止。總而言之，繪圖→複製→刪除→繪圖→複製→刪除…，圖樣創作可說就是這樣的一項工作。

如果在第④步驟暫且決定鳥的配置位置後，接著便可以追加樹枝和葉子。

⑤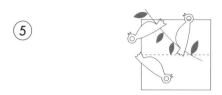

將⑤以半步進重複進行複製。然後在空白區域再追加樹枝和葉子，如下圖中深色的枝與葉。

⑥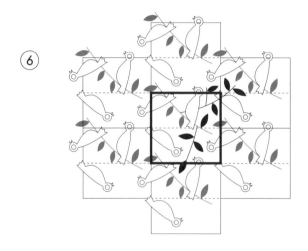

將⑥以半步進重複進行複製，檢查追加的樹枝和葉子的樣子。以目前狀態而言圖樣配置的空間仍是開放的，尚未形成牽手的封閉狀態。

⑦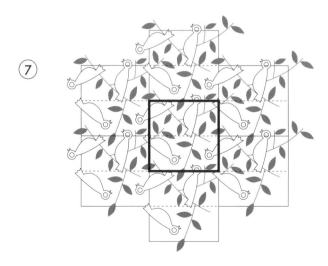

　　為了使⑦形成牽手的封閉狀態，想到了可以在鳥的嘴喙上配置樹木果實的創意。

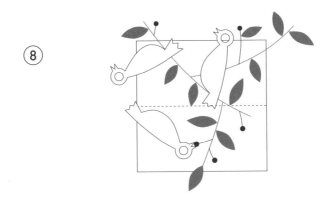

⑧

　　將⑧以半步進重複進行複製，終於完成圖樣的設計（樹枝和葉子實際上反覆經過了多次的修正…）。圖樣確實形成牽手的狀態，空間也封閉起來了。步驟⑩是加上配色的完成圖。

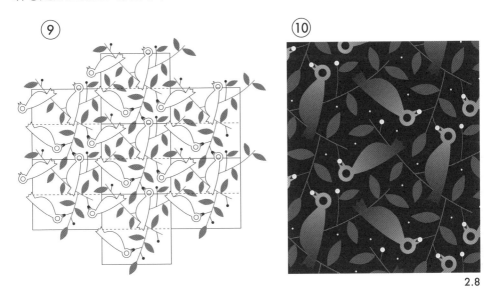

⑨

⑩

2.8

　　以上的步驟乍看之下會覺得既複雜又耗費時間，但實際描繪和修正圖案時，其實都只有在基本單位框格內操作而已。而且作業中大半都是在確認、複製、刪除不必要的框格，又因為使用 PC 應用軟體，這些操作幾乎也不太有壓力。圖樣創作的過程也隨著創意逐漸浮現明朗而成為一段快樂的時光。

圖樣的實作（大圖案的發展）

再來以圖例說明大圖案的半步進重複。在第 73 頁刊載了俄羅斯前衛藝術牽手重複的圖片，所以這裡就來嘗試創作人物手牽手的圖樣。

一開始，在基本單位框格內的任意位置上畫出女芭蕾舞者。在大圖案的開展上，必須注意基本構圖（motif）的大小。這裡考量了能夠使做為基本構圖的人物手牽手的大小。下圖①即是將基本單位框格半步進重複複製後的樣子。

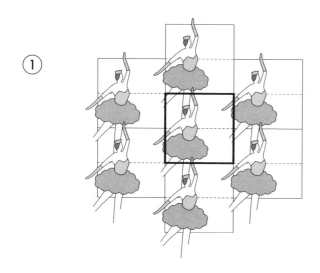

在①的框格空白區域內描繪男舞者。如果空白區域的配置不適當，就再返回步驟①加以調整。

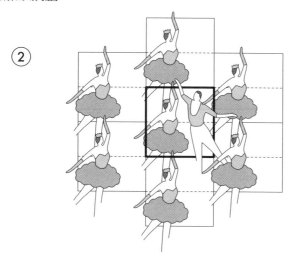

　　將②追加了男舞者的基本單位框格留下，其他的框格通通刪除，重新以半步進重複複製基本框格，確認圖樣看起來如何。同時，也要思考如何讓個別舞者的手互相連接起來，於是想出了讓舞者手持圓環的點子。

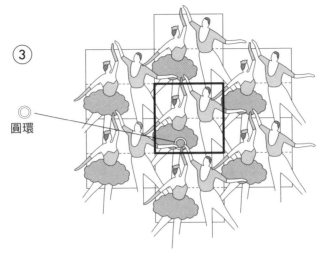

　　將③除了已經追加圓環的基本單位框格保留，其他框格全部刪除掉，重新以半步進重複複製這個有圓環的基本框格。如果沒有問題的話，加以配色後即可完成圖樣的創作。

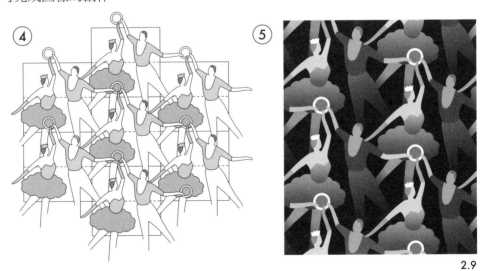

2.9

　　仔細看⑤的圖例，不難發現底色空間是封閉的。發展大圖案的圖樣時，空白區域的調整會比小圖案更為嚴密，不過也這也是操作大圖案才具有的獨特樂趣。如果已經熟悉小圖案的發展方式，請務必挑戰大圖案的圖樣創作。

重複的可能性

重複的趣味性在於圖案和線條的準確連接，如果能了解其中的機制，就能夠發展出各種應用方式。

在圖 1 的基本單位框格中，先決定各個局部要連接起來的位置。這樣做便能導出圖 2 一般的各式變化。

利用圖 2 的 a～d，就能夠創造出各種圖樣。不論要將 a～d 任意混合也好、180 度旋轉也好、水平垂直顛倒反轉也好，進而在半步進重複上再添加步進重複也好，都務必使線條互相連結起來。隨著不同的需求，也可以畫出無數類似圖 3-d 一般沒有週期性的圖樣，有些拼圖正是在正方形和正六角形上運用這種技法創作出來的。下個章節將敘述的荷蘭版畫家艾雪，也留下了嘗試創作這種圖樣的研究筆記。

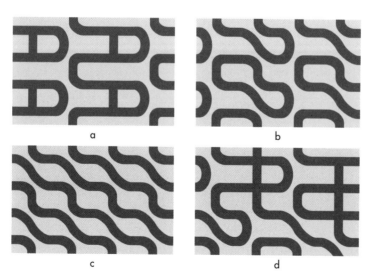

接下來我們利用圖 1 的機制嘗試描繪動物的圖樣。圖 4 是在基本單位框格內畫出 3 隻長臂猿。重點在於位置的合理接合。不只上下接合起來要沒問題，左右（圖 4-a、b）也要能合理接合才行。以半步進重複的方式連接的話，就成為圖 2.10 的圖樣。

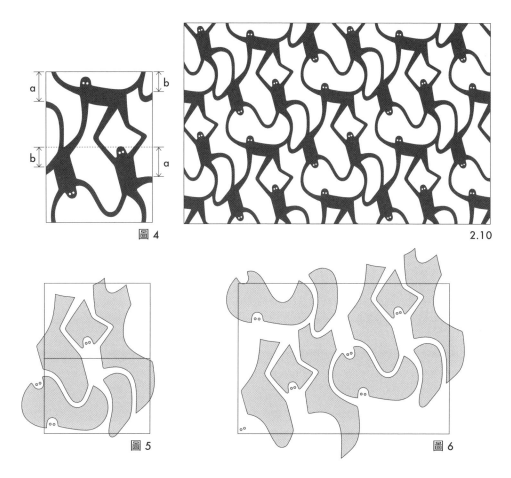

圖 4

2.10

圖 5

圖 6

因為就如第 67 頁說過的，基本單位能夠置換為圖 5，因此，假如將圖 5 灰色部分規則性地沖孔（punching），就能夠獲得圖 2.10 的圖樣。這時如果步進重複的方式比半步進重複容易操作的話，也可以將基本單位變更為圖 6 來進行步進重複。p1 平行移動的步進重複就是具有了這樣的彈性，不僅可運用於平面圖樣的創作，在像立體的裝飾物件或建築的戶外設計等領域，也能發揮效果。

　　圖 2.11 在數學領域中被稱為「高斯帕曲線（Gosper Curve）」。雖然這種圖形出現在分形幾何學時是以自相似性（局部與整體相似）模型圖形登場，但是排除數學上的真正意涵，僅僅觀看所呈現的圖樣也興味盎然。只是用一筆劃線條的凹凸形成可互相嵌合的結構，就能夠畫出圖地反轉的圖樣。採用這種一筆畫成加上凹凸嵌合結構的方式來描繪植物圖案的話，就會形成以下的各式圖樣。圖 2.12 只是單純用線條畫成，上色後就能變成如圖 2.13 一般圖地反轉的圖樣。

　　可以用來製作重複性圖樣的題材到處都有，仔細留意，說不定在自己生活周遭就會出現意外的邂逅。

圖 2.11　高斯帕曲線

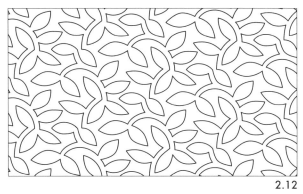

2.12

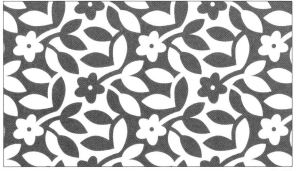

2.13

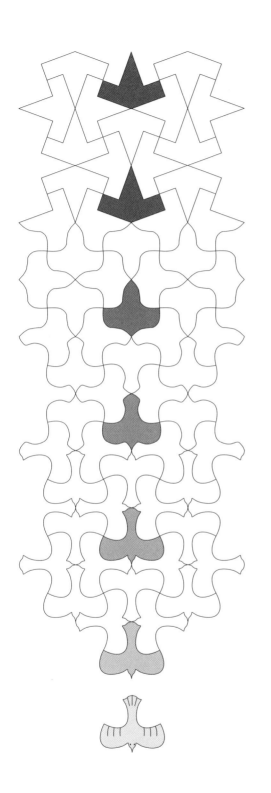

第三章
艾雪的鋪磚法

　我們平常就在許多磁磚（tile）的圍繞中生活，廚房、浴室、地板、走廊等身邊周遭都可發現鋪貼了許多磁磚。走到街上，路面鋪道、建築物的內外牆、公園等多少都可以發現磁磚的應用。因此，本章便是針對與人們生活密不可分的鋪磚加以探索。不過，這裡所探索的鋪磚並非施工而是形狀，著眼點在於探討能夠互相拼接、無間隙密合的基本形狀。

　談到鋪磚時，就無可避免的要提到 M.C. 艾雪（M. C. Escher）這位荷蘭藝術家。在艾雪的版畫作品中，出現了魚、鳥、動物等多種鋪磚的圖樣。

　1898 年出生於荷蘭的艾雪，出道時只是一個平凡的版畫家，不過在三十歲後期參訪西班牙阿爾罕布拉宮（The Alhambra）時，從牆面鋪貼的裝飾磁磚得到啟發，作品變得自成一格。

　下方的圖例是艾雪在自身著作中所介紹的、成為他創作原點的幾個鋪磚圖樣，其中也有日本的圖樣。艾雪對於這些圖地反轉圖樣的箇中趣味有著異於常人的熱情。在製作上必須相互協調的圖地反轉圖樣雖然是由伊斯蘭的設計師們集大成，但是並未超出幾何形圖樣的領域，而艾雪則將這些圖樣變換為魚或鳥之類有機的設計。

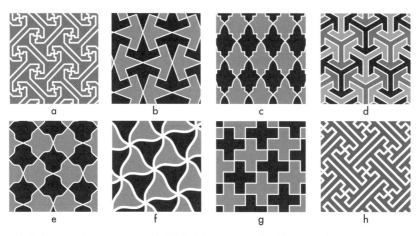

a:西班牙哥多華（Córdoba）　　b～f:阿爾罕布拉宮的壁畫　　　g:聖像中描繪的僧侶衣裝圖樣　　h:日本的裝飾圖樣
　寺院的壁畫裝飾　　　　　　　　裝飾

現今透過展覽會和書籍，艾雪的作品對許多人來說並不陌生、甚至深深著迷，但是艾雪在仍沒沒無聞的時期，曾經對於所熱衷的重複性圖樣，有著下列的陳述：

　　我隻身孤單地在重複性圖樣的花園中飄泊流離，雖然自成一個天地也能夠獲得許多滿足，但是孤獨終究並非如想像般那麼愉悅。即便如此，對於他人為何不想從事這類型圖樣的創作，我還是完全無法理解。

　　如果多少能夠跨越這個初步階段的門檻，這項創作活動必然可以產生比其他任何裝飾藝術更優異的價值。

　　最剛開始，我也不了解如何系統化地創作出自己的造形，也不知道這個領域的遊戲規則，在毫無頭緒之下，只能竭盡所能將動物形狀嘗試應用在相結合的形狀中。經過一段時間之後，雖然能創作出新的基本構圖（motif）、而且漸漸地操作起來也比剛開始時輕鬆愉快，但是過程中的辛苦卻一點也沒有減少。

　　只是，每當自己投入創作時，就會陷入著魔般的狂熱狀態，要從這種激情中回復，常需要極大的努力。

　　（Bruno Ernst 著 / 坂根嚴夫 譯《艾雪的宇宙》朝日新聞社 p.70）

　　如果沒有艾雪，那些令人眼花撩亂、目眩神馳的鋪磚圖樣世界，也許不會存在。處在孤獨中，他像科學家或修道士一般，持續寫著筆記，連帶創作出獨樹一幟的作品。

　　雖然艾雪在鋪磚圖樣的作品之外，也留下了各種成果，但本書則是想將艾雪放在圖樣設計的歷史中，將其定位為開創新局的先驅者。

　　艾雪對於本身開創的鋪磚圖樣，稱為「平面的規則劃分」，但是後續的相關研究文獻中則有「艾雪風格的重複圖樣、艾雪的週期性繪圖、艾雪風格的鋪磚」等各種詞彙，英文則以「Escher-Type Drawing、 Escher's Tessellations」等名詞稱呼。本書抱著對這位偉大先驅者的敬意，選用「艾雪的鋪磚」這個標題。

用紙和剪刀創作艾雪的鋪磚圖樣

艾雪獨自摸索出的艾雪風格鋪磚圖樣，現在已經成為許多人輕易地就能享受創作樂趣的圖樣。一開始，先讓我們一邊看圖一邊說明如何用紙跟剪刀做出艾雪的鋪磚圖樣。這個方式即使孩童們也能輕鬆上手。此外，不分孩童還是大人，憑著直覺就能深入體會艾雪鋪磚圖樣的特質。

需準備的東西有紙張、剪刀、透明膠帶。紙張以正方形薄質摺紙較方便操作。如果把四張不同顏色的薄紙疊在一起裁剪的話，只要裁剪一次就能獲得四張相同形狀、不同顏色的剪紙。也可以用美工刀取代剪刀。

下圖是基本的裁切方式。相較於 A，B 會多耗費一倍的工程。如果採用 A方式無法獲得預期的造形時，可以試試 B 的方式。B 方式提高了造型創作的自由度。從右頁起以圖例說明 7 種操作方式，並且個別標記第一章所介紹的 17 種移動類型，以及後續將介紹（p.99）的等面鋪磚（Isohedral Tiling）編號。

基本裁剪方法

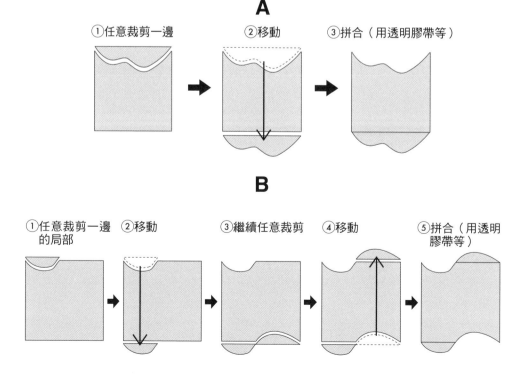

TYPE-1 ※長方形亦可

p1/IH41

①任意裁剪一邊　②移動　③繼續任意裁剪其他一邊　④移動　⑤拼合（用透明膠帶等）

將多張紙疊合後裁剪，可一次獲得如下列般的圖樣。

想像造形，
完成描繪！

 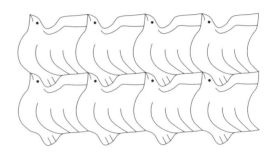

TYPE-2

cm/IH68

①在對角線上對摺　②任意裁剪（2張同時裁剪）　③攤開紙張　④朝箭頭方向移動　⑤拼合（用透明膠帶等）

想像造形，
描繪完成！

 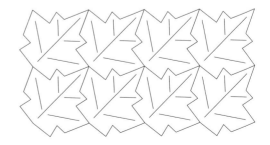

TYPE-3
p4/IH55

①任意裁剪一邊　②移動

③繼續任意裁剪
　其他一邊

④移動

⑤拼合（用透明
　膠帶等）

想像造形，
描繪完成！

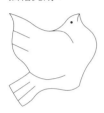
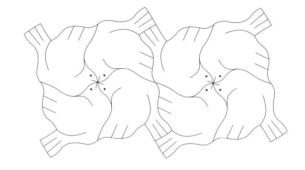

TYPE-4
p4/IH61

①中線對摺後任意裁剪一邊　②攤開紙張

③朝箭頭方向移動

④拼合（用透明
　膠帶等）

想像造形，
描繪完成！

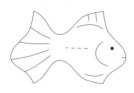
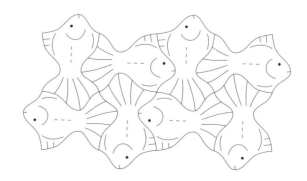

TYPE-5 ※長方形亦可

pg/IH43

①任意裁剪一邊　②移動　　③繼續任意裁剪　④翻轉後移動　⑤拼合（用透明
　　　　　　　　　　　　　　　其他一邊　　　（鏡射翻轉）　　膠帶等）

想像造形，
描繪完成！

 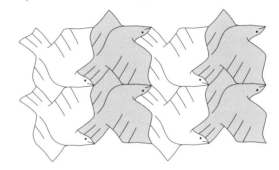

TYPE-6

pg/IH44

①任意裁剪一邊　②翻轉後移動　③任意裁剪其他　④翻轉後移動　⑤拼合（用透明
　　　　　　　　（鏡射翻轉）　　一邊　　　　　（鏡射翻轉）　　膠帶等）

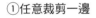 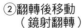 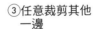 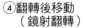

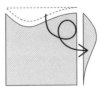 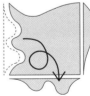

想像造形，
描繪完成！

 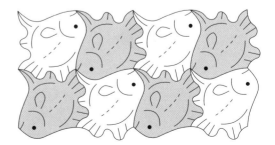

TYPE-7　※長方形亦可　　　　　　　　　　　　　　　　　　pgg/IH52

①任意裁剪一邊　②翻轉後移動　③任意裁剪其他一邊　④翻轉後移動　⑤拼合（用透明
　　　　　　　　　（鏡射翻轉）　　　　　　　　　　　　　（鏡射翻轉）　　　膠帶等

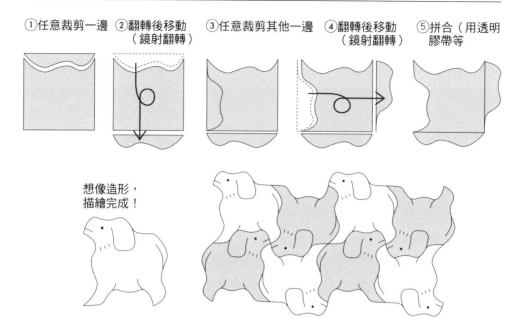

想像造形，
描繪完成！

　　以上說明了 7 種使用剪刀和紙張製作圖樣的方法，不過這並不代表所有的創作方式。然而，光是這 7 種方法就潛藏著許多的可能性。如果一次無法獲得理想的輪廓，請在獲得滿意的結果之前多嘗試幾次。

　　創作艾雪的鋪磚圖樣時，很容易將注意力過度放在外形拼接時密不密合，但其實成功與否的關鍵在於想像力。既使是如圖 1 般不太完美的粗略外形，只要發揮創意和描繪能力，也能引導出某種造形。

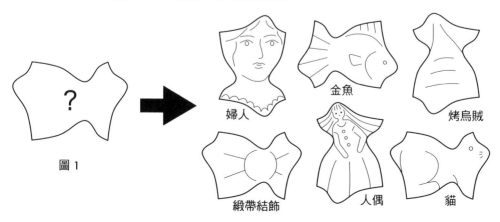

圖 1

婦人　金魚　烤烏賊　緞帶結飾　人偶　貓

　　縱使看起來幾乎絕望的外形，或許也可以找到意外的解決策略（圖2）。我讓大約 800 名小學生利用剪刀和紙張實做的結果，證實了的確能夠產生多樣且豐富的意象。

※ 神戶藝術工科大學 / 大阪商業大學主辦「學習艾雪的世界―兒童工作營・創作競賽」2013、2014 年

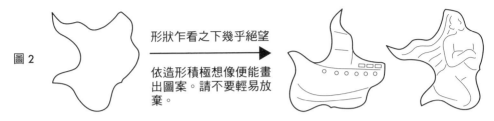

圖2　形狀乍看之下幾乎絕望

依造形積極想像便能畫出圖案。請不要輕易放棄。

其他的簡易方法

　　除了使用紙張和剪刀的方法之外，利用方格紙產生凹凸形狀也是另一種簡易的方法。事實上，艾雪也曾經採用這種方法在錯誤中不斷地嘗試修正。由於當時圖樣創作的方法論尚未確立，而且仍處於沒有電腦和影印機的時代，因此在修正和複製作業上總是耗費龐大的時間。縱使如此，艾雪仍然留下非常傑出的作品，所以不可輕視這種看似陽春的方法。以下圖例即是採用此種方法創作的作品。

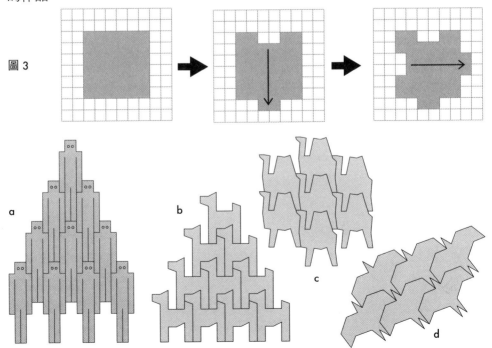

圖3

拼合入門

在使用剪刀和紙張的方法中，是以正方形（包含長方形）為基礎進行作業，但實際上無數的多角形都可用來發展成鋪磚。若是要能涵蓋艾雪鋪磚世界的所有圖樣，單用紙張和剪刀操作的簡易方法，就無法因應做出這類圖樣。因此，嘗試用記號來表現變形移動的操作方式。

進行艾雪鋪磚的變形移動操作時，在相關文獻中可以發現各種記號或區分顏色的標記，在本書中則是採用下列的箭頭記號。使用這種箭頭記號的優點是能夠一目了然地識別出移動的種類。

讓我們快速地將前述的圖樣，轉換為這種箭頭記號。

Type-1 以正方形為基礎，使用兩種裁剪線條。將與圖 1-a 相同的線條移到 b 的位置上。然後以圖 c 的雙箭頭記號，代表另一種與圖 a 相異的線條，移動到圖 d 的位置上。圖 d 的箭頭記號即是 Type-1 的拼合規則（matching rule），並以此稱之。

圖 1

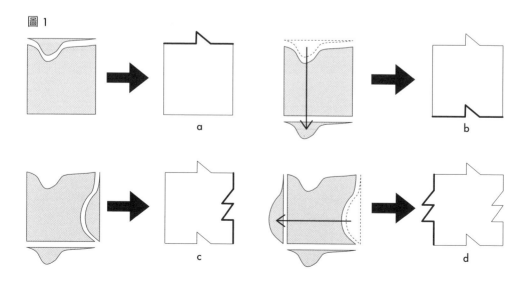

Type-2 是以單一種裁剪線構成、但拼合配置上採取**翻轉**（鏡射**翻轉**）的方式。將**翻轉**部位改為箭頭記號時，要將做為起點的裁剪線和箭頭記號配成一對（圖 2-a），然後成對地移動形成圖 b。圖 d 即稱為 Type-2 的拼合規則。

箭頭記號的優點是，藉由像這樣配成對的方式，便能達到協助正確移動的指引效果。

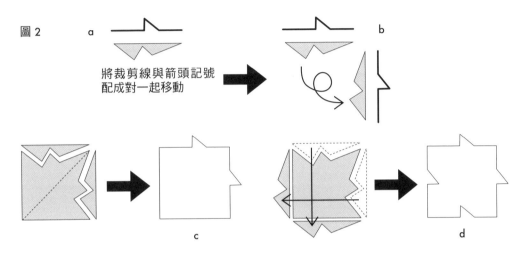

圖 2　a　　將裁剪線與箭頭記號配成對一起移動　　b

c　　　　　　　　　d

前述使用紙張和剪刀依照標示後做成的 Type-3 ～ 7，轉換為拼合規則的話，就是形成以下圖 3 所顯示的。不論是只使用一種裁剪線、還是使用兩種線，以及裁剪線該如何移動，都可以透過箭頭記號來操作。

圖 3

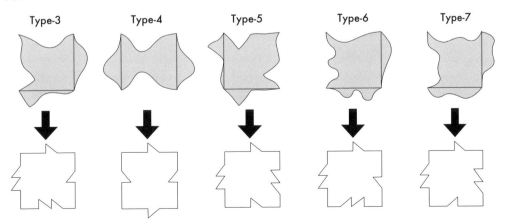

Type-3　　Type-4　　Type-5　　Type-6　　Type-7

運用箭頭記號的注意要點

　　將拼合規則記號化時，雖然使用了箭頭記號，不過這種箭頭記號也有著唯一的缺點。例如下列的圖 1 之中，每一個箭頭記號的配置方式都不同。但是，不管哪一個又都是相同的變形，也就是都屬於相同的拼合規則。為什麼同一種變化形態會有多種的記號呢？這是因為做為起始邊的箭頭方向、以及第二邊的箭頭方向一改變，其他兩邊也會連動而隨之改變（請注意粗線的箭頭）。

圖 1

　　後面篇章將會提到的數學家羅傑‧潘洛斯（Sir Roger Penrose），本身在整合非週期性鋪磚的組合時，也會標示這種箭頭記號。不過也有些數學家為了避免這種箭頭記號的缺點，而選擇其他記號替代。雖然採用的記號不同，但所要標示的內容其實是一樣的。

　　若以創作為前提，儘管有如上述的唯一缺點，可是這種箭頭記號基於以下等三項理由，也有足以彌補缺點的便利性。第一是可顯示已經過變形的部位；第二項是採配對的方式移動，不至於混淆弄錯（前頁圖 2-a、b）；第三項是能立即明瞭裁剪線的數量。因此，請先對前述「相同拼合規則能以多種記號標示」有所了解後，再進行使用。一旦習慣了，就不會對於所看到的箭頭位置感到困惑，而能夠清楚地掌握相對應邊的變形情形。

依據拼合規則繪圖

接著，說明基於拼合規則的直接繪圖方法。首先在基本的正方形上，任意畫出連接兩頂點的線條（圖 1-a），然後在線條上方添加箭頭記號（圖 1-b）。其次，把線條和箭頭記號一起複製，移動到拼合規則中相對應的各邊（圖 1-c）。只要把線條和箭頭記號配成一對，再複製移動的話，就不必擔心操作到一半會混淆弄錯。

圖 1

拼合規則

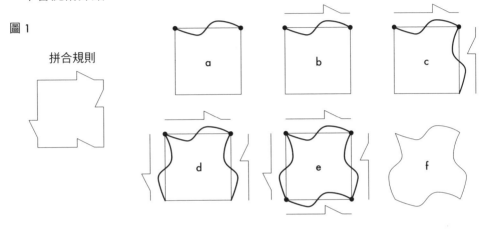

由於此種拼合規則整合了正方形和一種裁剪線，所以只用一條線就能夠決定整體。如果對於圖 1-e 所獲得的造形不滿意的話，可再嘗試看看其他的裁剪線。檢視圖 2 時，可發現只要稍微改變一下線條，造形就會產生很大的差異。在獲得滿意的造形之前，請多加嘗試。

圖 2

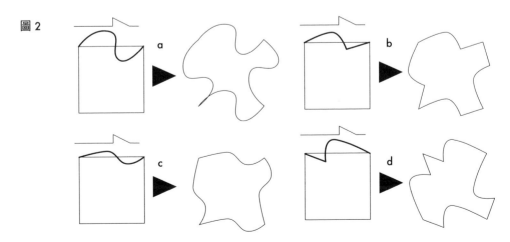

以前頁圖 2-d 獲得的造形中添加眼睛等輔助線，圖樣就完成了（圖 3）。仔細看，是鏡射翻轉（內外翻轉）後鳥的交錯組合。且由於艾雪的鋪磚作品中，存不存在鏡射翻轉是一大特徵，因此之後出現鏡射翻轉的部位，都會以灰色顯示出來。

圖 3

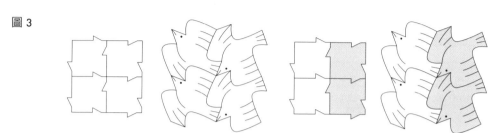

此種正方形加上一種裁剪線的限制，在造形的創作上被歸入難度較高的類型。下列圖 4 是這種拼合規則的變化樣式。

圖 4　正方形加上一種裁剪線的拼合規則

1　cm/IH68	2　pg/IH43	3　p4g/IH71
4　p4/IH62	5　p4/IH61	6　pgg/IH59
7　p4/IH61※	8　pgg/IH52	9　pgg/IH52※

4 種拼接組合手法

　　本章節開始進入拼合的主要論述。前面所敘述的內容，都是以正方形為基礎的拼合、並使用圖例解說拼合規則，正因為正方形有四個邊，所以箭頭記號的凹凸配對才能成立。

　　那麼，如果是三角形為基礎會是如何？因為只有三個邊，凹凸配對無法成立。這時，若是等腰三角形的話，可如圖 1 般將不等長的一邊分割為二等分；如果三邊長度都不同時，可如圖 2 般將每一邊都分割為二等分，就能夠形成凹凸配對。奇數邊的五角形，也可採用相同的思考方式。

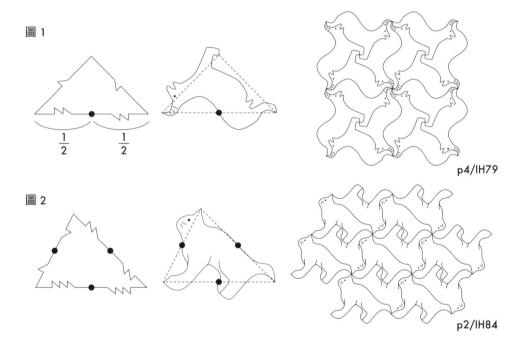

圖 1

p4/IH79

圖 2

p2/IH84

　　如此一來，便又增加了一種拼合的類型。最初的箭頭記號為①，相對的，這種二分割的類型則以②表示。

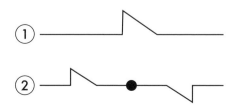

　　將邊分割為二等分的方法也可運用在偶數邊的多角形。例如圖 3 是長方形分割為二等分。在圖 3 中，即使將二等分的分割點移動到圖 4 的位置上，也可形成鋪磚圖樣。請注意蝴蝶身體的位置偏移了。

圖 3

圖 4

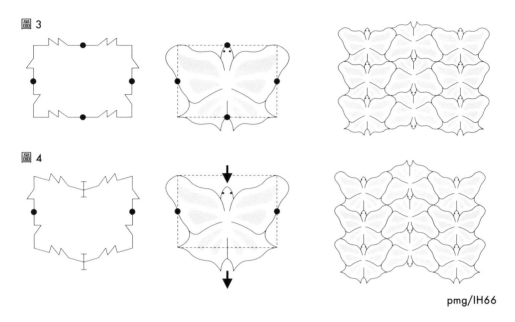

pmg/IH66

　　圖 3、4 顯示出二等分的分割點可移動的拼合方式。這種類型以③的記號來表示。雖然類型③並不多見，但在碰到圖 4 般需要配合情況偏移分割點時，則頗為有效。如此一來，拼合規則的數量就有三種了。

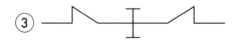

　　接著，艾雪的鋪磚圖樣，是以具平鋪可能性的多角型磁磚造形為基礎發展形成。具有鋪磚可能性的正多角形有正三角形、正方形、正六角形三種，但是若排除所謂「正」的要素，則有無數的多角形存在。例如也存在著如圖 5 般的多角形。若將此種多角形設定拼合規則，就會形成圖 6 的標示方式。在圖 6 之中存在著無論如何都不能變形的邊。不過，即使有一邊為直線，還是能利用其

他邊,產生如圖 7 般的變形可能。因此,也必須將這種無法避免得做成直線的情形納入,當做一種拼合規則。

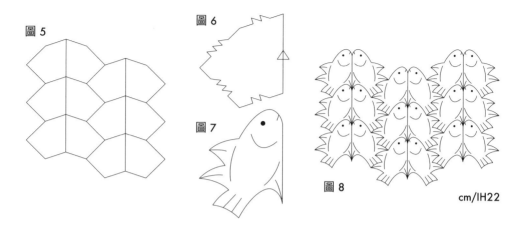

圖 5 圖 6 圖 7 圖 8

cm/IH22

在無論如何都必須維持直線的狀況下,可採用④的記號表示。

① ② ③ ④

以上就是所有的拼合記號。關於這四種箭頭記號的數學背景資訊,在杉原厚吉的著作《艾雪的魔術》中都有簡明易懂的解說,請參閱。

儘管這邊聚焦在與多角形種類對應的拼合規則,但若以前述的 17 種移動操作方式來細分化艾雪鋪磚圖樣,討論將一下子進入深層的領域。由於現今在數學的領域裡,已經以等面鋪磚法(Isohedral Tilings)加以整合了,因此從下頁起就來呈現出所有的拼合規則和圖例。讓我們先綜覽其整體樣貌吧!

等面鋪磚法一覽

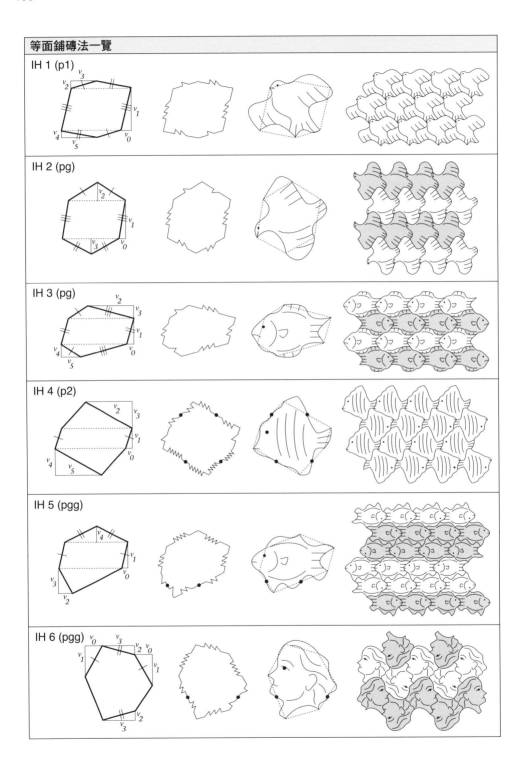

IH 1 (p1)

IH 2 (pg)

IH 3 (pg)

IH 4 (p2)

IH 5 (pgg)

IH 6 (pgg)

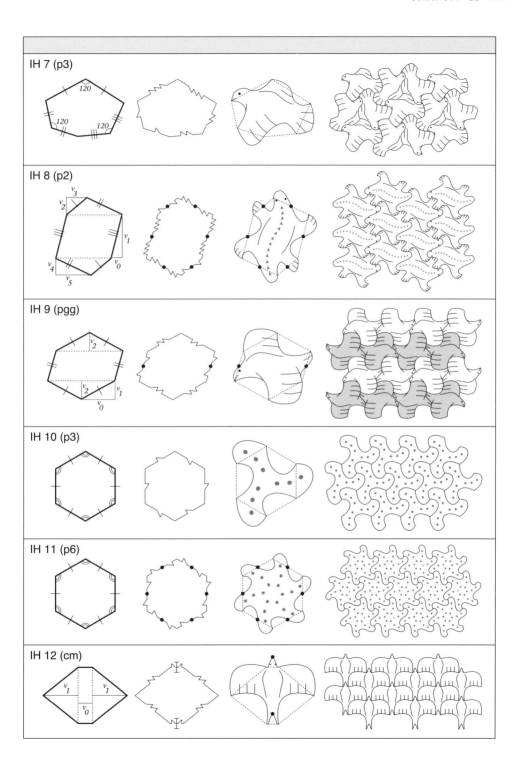

IH 7 (p3)

IH 8 (p2)

IH 9 (pgg)

IH 10 (p3)

IH 11 (p6)

IH 12 (cm)

等面鋪磚法一覽

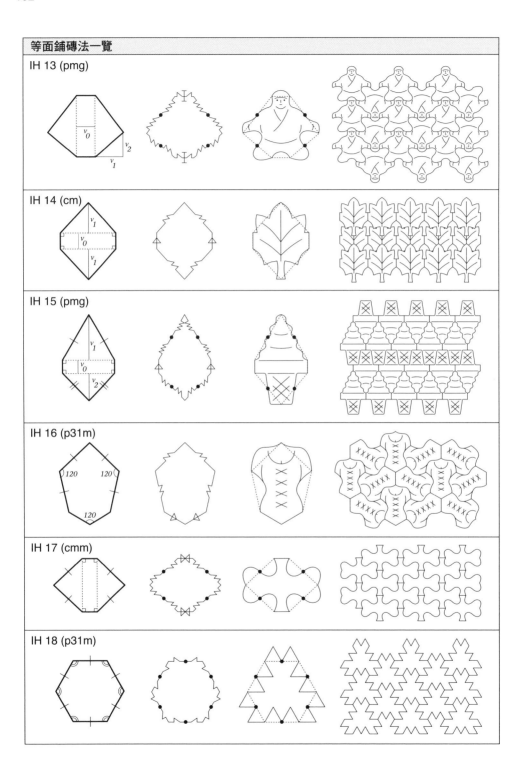

IH 13 (pmg)

IH 14 (cm)

IH 15 (pmg)

IH 16 (p31m)

IH 17 (cmm)

IH 18 (p31m)

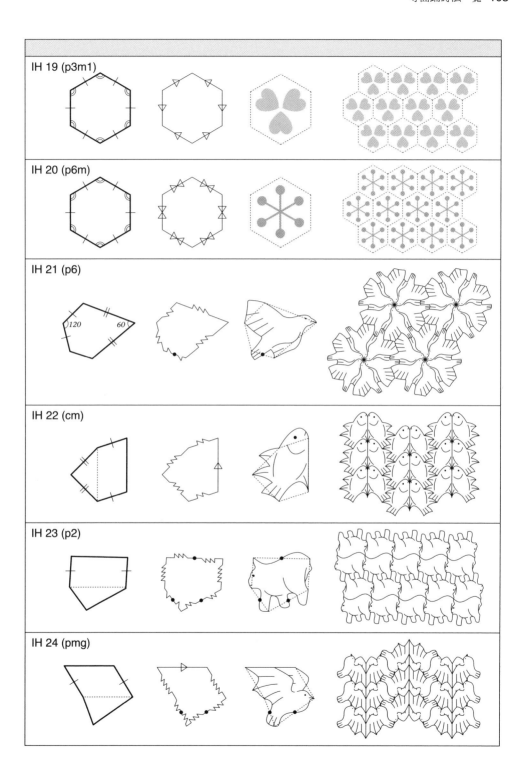

IH 19 (p3m1)

IH 20 (p6m)

IH 21 (p6)

IH 22 (cm)

IH 23 (p2)

IH 24 (pmg)

104

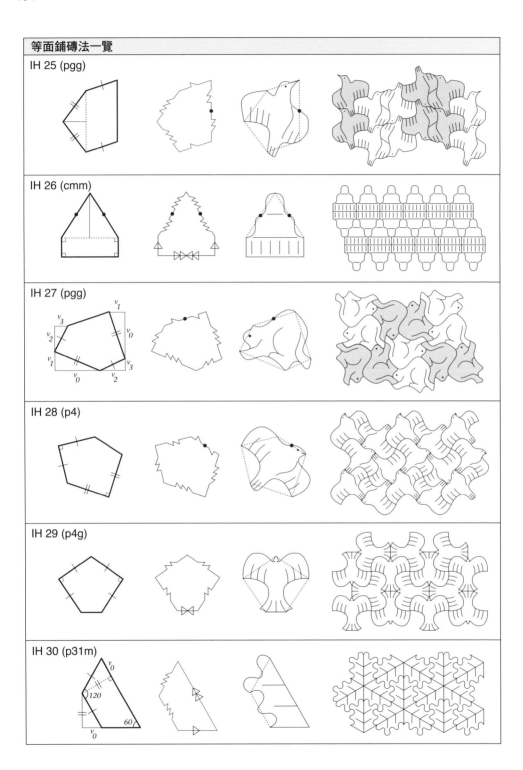

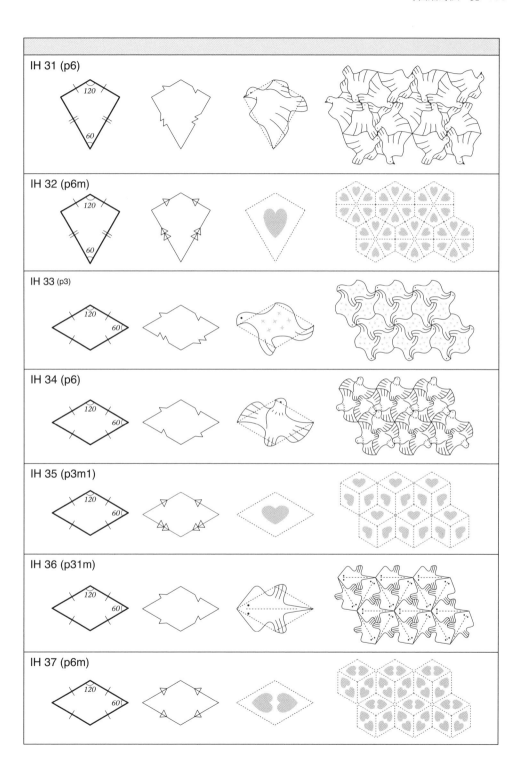

IH 31 (p6)

IH 32 (p6m)

IH 33 (p3)

IH 34 (p6)

IH 35 (p3m1)

IH 36 (p31m)

IH 37 (p6m)

等面鋪磚法一覧

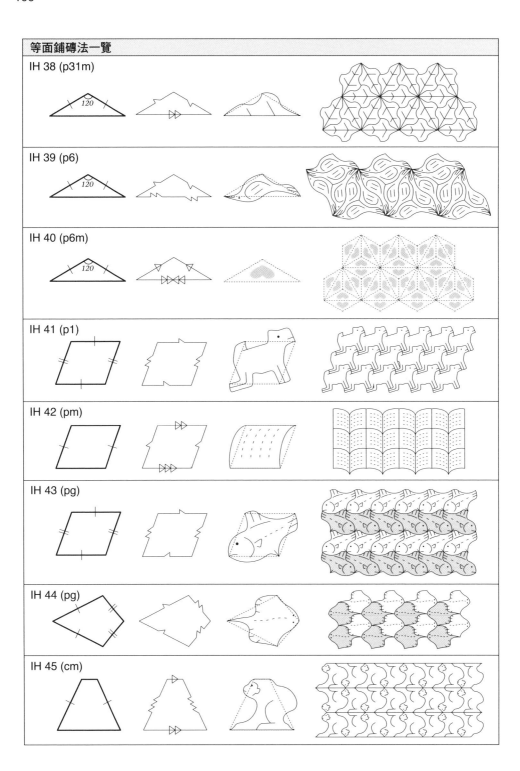

IH 38 (p31m)

IH 39 (p6)

IH 40 (p6m)

IH 41 (p1)

IH 42 (pm)

IH 43 (pg)

IH 44 (pg)

IH 45 (cm)

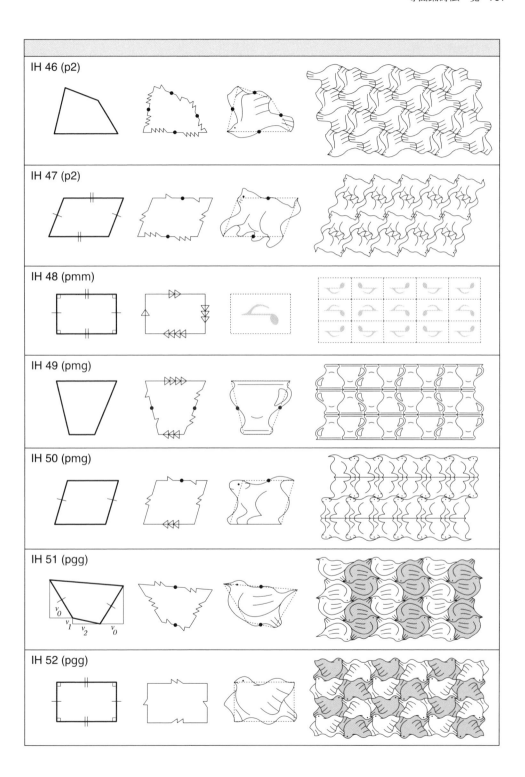

IH 46 (p2)

IH 47 (p2)

IH 48 (pmm)

IH 49 (pmg)

IH 50 (pmg)

IH 51 (pgg)

IH 52 (pgg)

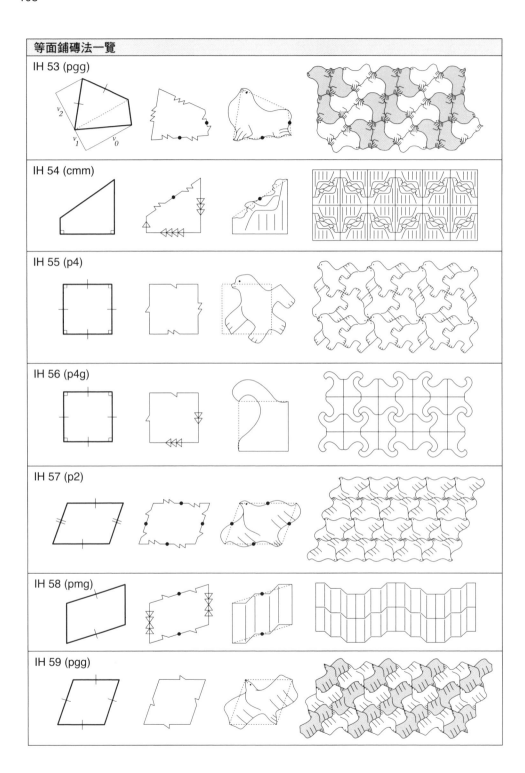

等面鋪磚法一覽

IH 53 (pgg)

IH 54 (cmm)

IH 55 (p4)

IH 56 (p4g)

IH 57 (p2)

IH 58 (pmg)

IH 59 (pgg)

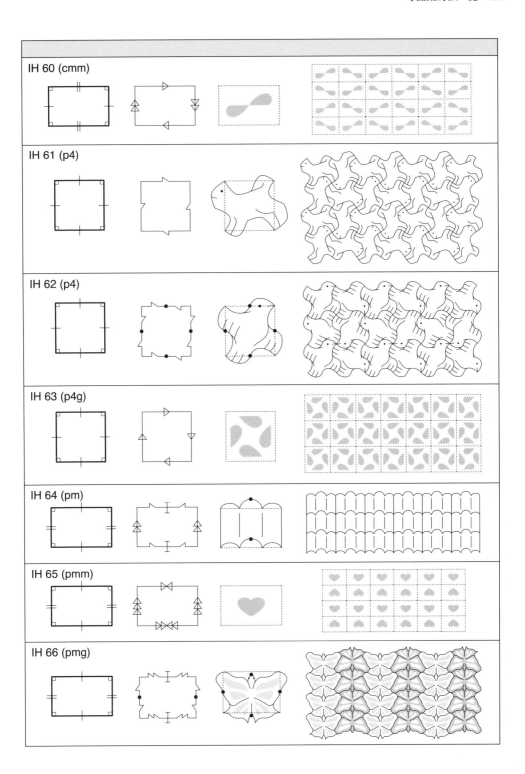

IH 60 (cmm)

IH 61 (p4)

IH 62 (p4)

IH 63 (p4g)

IH 64 (pm)

IH 65 (pmm)

IH 66 (pmg)

等面鋪磚法一覽

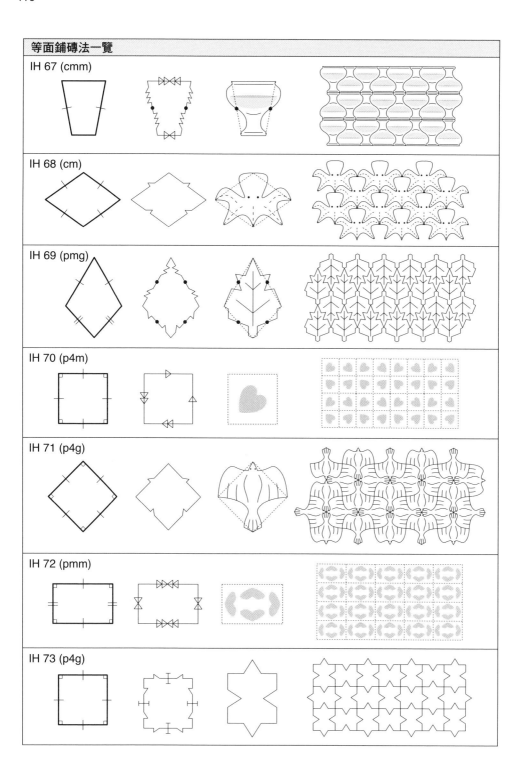

IH 67 (cmm)

IH 68 (cm)

IH 69 (pmg)

IH 70 (p4m)

IH 71 (p4g)

IH 72 (pmm)

IH 73 (p4g)

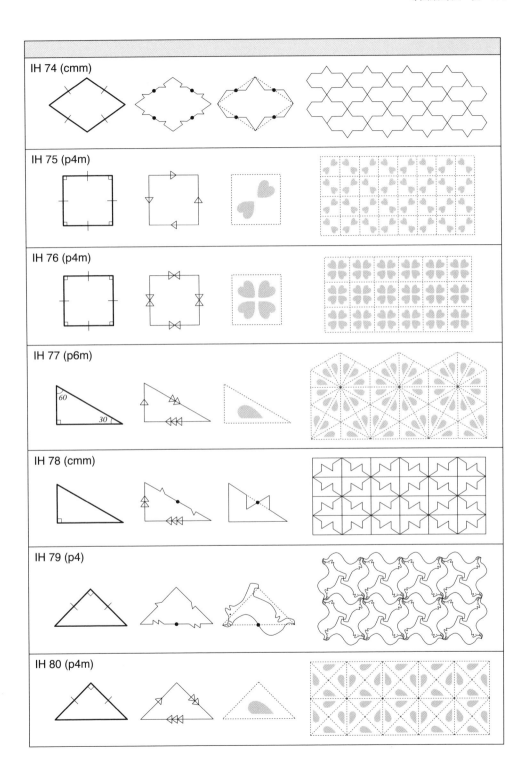

等面鋪磚法一覽

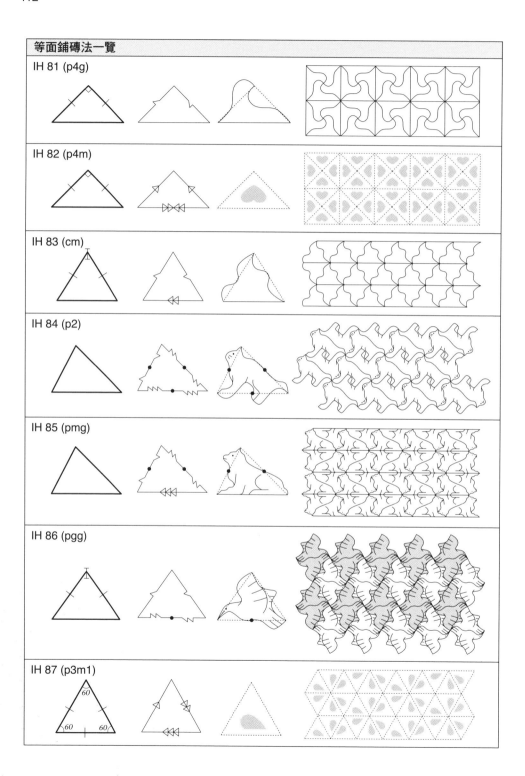

IH 81 (p4g)

IH 82 (p4m)

IH 83 (cm)

IH 84 (p2)

IH 85 (pmg)

IH 86 (pgg)

IH 87 (p3m1)

IH 88 (p6)

IH 89 (p31m)

IH 90 (p6)

IH 91 (cmm)

IH 92 (p6m)

IH 93 (p6m)

拼合・規則・圖例

　　綜觀等面鋪磚法（Isohedral Tilings）一覽表時，會發現其中有三分之一都是不得不包含直線部位的類型。其他類型中，變形受到嚴格限制的也不少。等面鋪磚法的研究並非以創作造形為目的，而是在探討和歸納數學上可能進行鋪磚法的多角形的對稱性，因此所有的邊都為直線的多角形，也被計算在內。

　　為了避免事倍功半，本章從 93 種等面鋪磚類型中，選出以下適合創作艾雪鋪磚法的類型。由於數量減少為大約十分之一，請不用太有壓力。

三角形

　　在三角形中，首先推薦下列兩種類型。A 並非三邊等長的類型，較容易畫出接近造形意象的圖案，然後從操作複雜的 pgg 移動方式中得到樂趣。B 因為是正三角形，容易處理也能享受旋轉移動的創作趣味。這兩種類型都能用兩種裁剪線來進行創作。

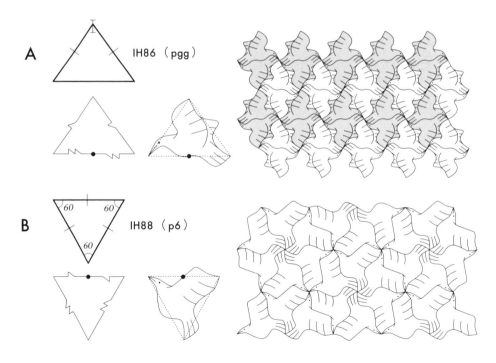

四角形

　　在四角形之中，由於邊長與角度並非完全一致，很容易畫出接近造形意象的圖案，有鑑於此，很推薦使用任何一種平行四邊形來操作。A 雖然只是平行移動，卻能形成令人難以割捨的簡潔感。B 能夠獲得操作 pg 移動的趣味性。其他的菱形雖然也具有造形的魅力，但有著長度相同的限制。就這點來看，C 由於能夠改變長度，造形的自由度也相對變高。創作上使用兩種裁剪線的話，可獲得 p6 旋轉移動方式所帶來的創作樂趣。

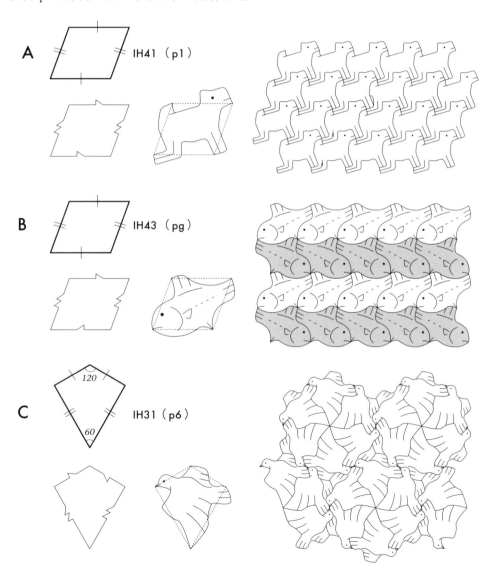

五角形

　　五角形雖然不是人們所熟悉的形狀，但是隨著邊的數目增加，創作上比較容易進行細部變化，因此也推薦使用。A、B的邊長和角度並非全部一致，且能使用三種裁剪線。A採取了 pgg 移動，B 則是採取 p4 移動方式，都可在創作過程中獲得樂趣。

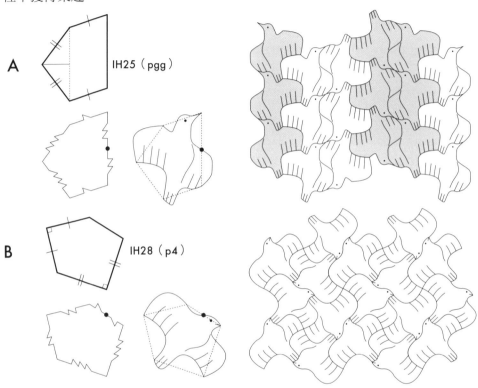

　　艾雪也留下了以圖 1 的五角形為基本的作品。雖然只能使用兩種裁剪線，還是載明了拼合規則和圖例如下。其他五角形相關內容，將在後面章節中敘述（p.125～）

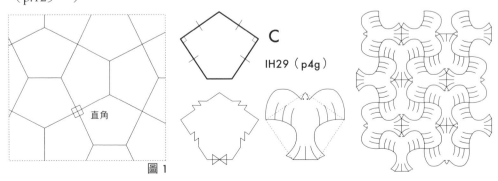

六角形

我認為六角形似乎是最適合創作艾雪鋪磚法的基本單位，尤其以下的 A ～ D，既能夠使用三種裁剪線，也有變化長度的空間，創作的自由度非常高，因此很推薦使用。

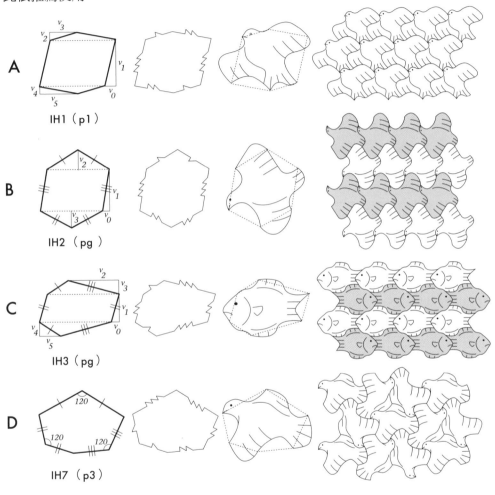

不論使用 A ～ D 的任何一種或正六角形，都能發展出作品，如果覺得移動操作很麻煩時，請試著使用下列的拼合規則、以正六角形來創作。

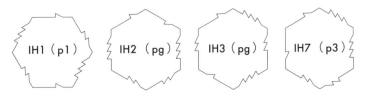

規則性縮小的鋪磚

　　艾雪也留下了圖樣形狀為規則性縮小的鋪磚作品。艾雪晚年對於數學上稱為自相似（self-similarity）的主題非常著迷，創作了許多傑出的作品。這類規則性縮小的鋪磚，是艾雪鋪磚法中不可或缺的發展形式，以下刊載出較容易移動操作的拼合規則和圖例。

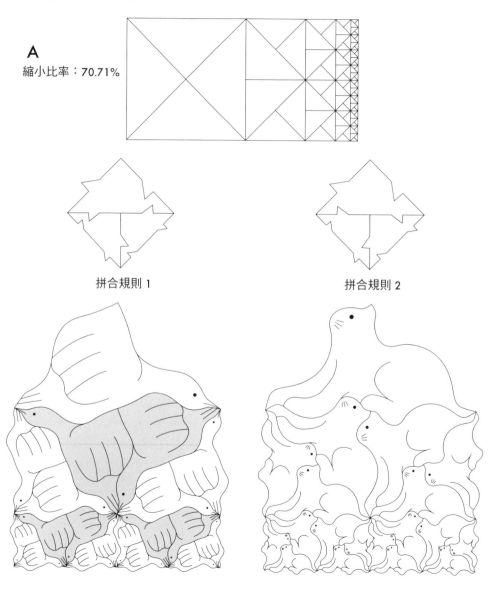

A
縮小比率：70.71%

拼合規則 1　　　　　　　　　　拼合規則 2

B
縮小比率：50%

C
縮小比率：57.74%

拼合的實作和應用

檢視截至目前為止所刊載的艾雪鋪磚圖例，可以發現鳥和魚的形狀占了大多數。艾雪本身對此有下列的敘述。

「從我的創作經驗了解到，所有的生物之中，移動中的鳥和魚的輪廓剪影（silhouette），在平面分割的創作遊戲裡使用起來，比任何形體都更顯得心應手。」（M.C艾雪《追求無限》朝日新聞、p.115）

雖然在創作初期還能滿足於鳥和魚的造形，但是很快地自然會想嘗試看看其他動物形狀。比起鳥和魚的形狀，拼合其他動物形狀更容易遇到高難度的狀況。為了獲得滿意的造形，就必須了解更多相應的創作技巧。右頁的圖例為十二生肖的動物。其中要特別指出的是，有半數以上的動物圖樣都偏移了多角形的頂點。但我們到目前為止，在講述艾雪鋪磚的創作方法時都是根據拼合規則，以多角形為基本單位、使用任意的裁剪線連接多邊形的頂點與頂點 （圖1）。

圖1

不過，當觀察右頁所描繪的十二生肖動物時，會發現忽略頂點所描繪的動物圖樣很多。為了方便確認，將這些動物排列在下方參看對照（圖2）。

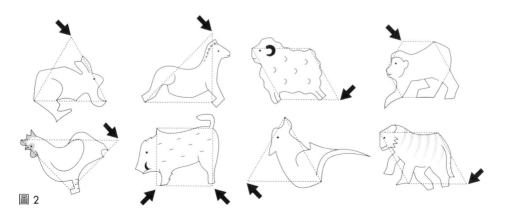

圖2

圖 3　十二生肖動物

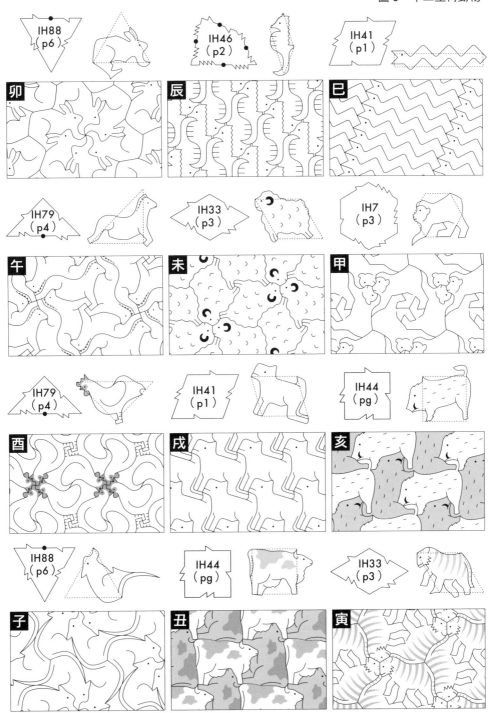

如果分析 p.120 圖 2 的基本結構，會發現實際上是以頂點為起點進行描繪。若依據拼合規則重現繪圖的順序，首先是描繪圖 4-1，其次在 4-2 的步驟中，重複描繪部分和 4-1 相同的線條。而圖 4-3 的粗線部分就是重複的部位。最後刪除重複的部位，便形成如圖 4-4 般的單體組件（parts）。

圖 4

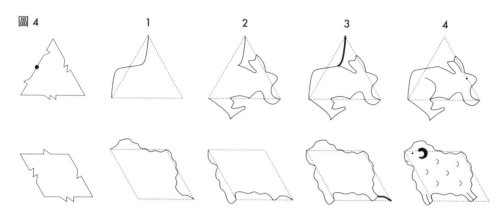

以連結頂點之間的線條來繪圖時，如果有「若能夠稍微從頂點偏移，也許可以獲得滿意形狀……」的想法時，便可以嘗試看看這種方法。從頂點偏移的方法，並非僅限於一個基本形狀只有一個部位而已，其他的頂點也可以同時偏移。圖 5 的野豬便有兩個部位偏移了多角形的頂點。

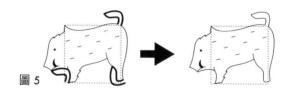

圖 5

十二生肖動物的圖例中，在第 114 頁的「拼合‧規則‧圖例」介紹過的有四種，這裡也再提出來推薦各位嘗試看看。尤其 IH46 的拼合規則深具發展潛力，一定能在什麼時刻展現魅力。

圖 6

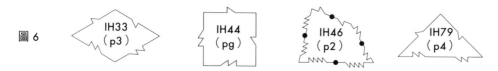

相較於從基本單位的形狀聯想適合套用什麼具象形體；預先就設定套用某一具象形體的話，難度將大幅增加。作業過程中，能否完成鋪磚、做不做得出來都還不明朗之下，只能一步一步地嘗試。以下介紹此種狀況下的操作程序。

首先，要在圖例之中尋找是否有接近最終形態、且有可能調整的造形。例如，當預定進行老鼠形狀的鋪磚時，可參考具有可能性的圖例所使用的基本多角形和拼合規則，找出有別於原創圖例的造形。圖7的老鼠參考的原本是兔子的圖例，採取前述頂點偏移的方法，經過調整所導出的造形。我認為這種方法是最確實的創作捷徑。

圖7
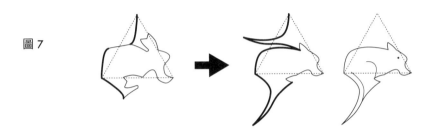

如果找不到可提示靈感的圖例，就會像突然被拋棄在森林深處的情境一般。此時就只能找出數張描繪對象的圖像或草稿來並排檢視，一處一處地探索拼合部位了。在這種情況下，就可以判別出是否能夠整合出適合鋪磚的理想姿態。若找到了合適的理想姿態，可一邊交錯使用複製後平行移動、旋轉、翻轉移動，一邊檢視各種配置的凹凸組合所呈現的樣子（圖8-b）。

圖8
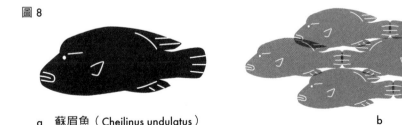

a　蘇眉魚（Cheilinus undulatus）

b

作業過程中，如果發現凹凸情形良好的配置，就可以推測看看接合的可能性（圖 9-a 的粗線），然後其他部位也接合起來，反覆修正。結果是，導出圖 9-b。

圖9

a b

過程中，若不先預設以多邊形為基本單位，在不受其限制下作業起來可能比較容易。之後再對照做為基本的多邊形和接合規則時，發現那就是 IH4。但是能不能從第 100 頁的 IH4（圖 10-a）導出圖 10-b，這才是問題所在。為什麼呢？因為 IH4 是可改變長度和角度的類型，不見得每個都能做成比例良好的圖案（圖 10-c）。

圖10

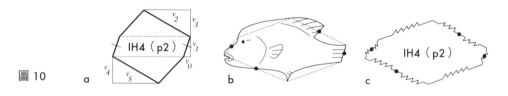

a b c

圖 11 的跳岩企鵝（Rockhopper Penguin）也是採用圖 8～9 的流程所獲得的結果。雖然與圖 10 同屬於 IH4，但這次變成為凹六角形。本書的等面鋪磚一覽表並未包含凹六角形，因此若受到圖例和基本多邊形的束縛，可以說就無法創作出這種造形。

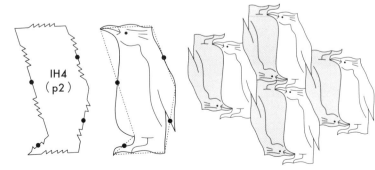

圖 11　跳岩企鵝

凸五角形的拼合規則

　　前面章節已經介紹過凹六角形，接著就來體驗凸五角形的拼合規則。近年來在數學的領域裡，陸續發現可以進行鋪磚的凸五角形（以 Pentagon Tilings 為關鍵詞上網搜尋），共 14 種類型分別以數字編號為 Type1 ～ 14 ※。以下刊載其一覽表。從創作艾雪鋪磚法的觀點看來也頗具魅力，因此也來探索其中的拼合規則。

圖 1. 凸五角形拼合規則一覽表（為了容易看出組合單位和特徵，部分以灰色顯示）

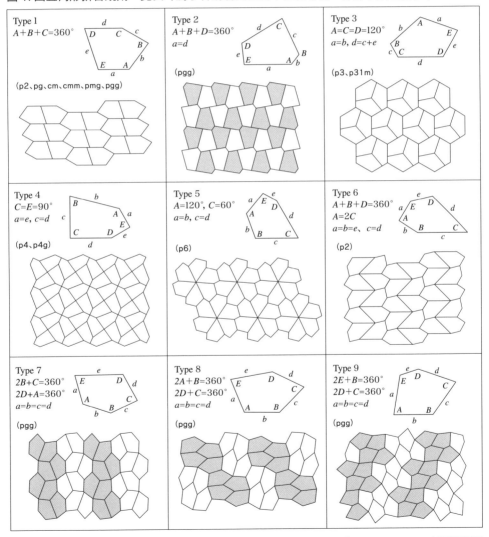

※ 編按：2015 年，美國華盛頓大學數學家 Casey Mann、Jennifer McLoud 和 David Von Derau 以電腦運算法發現了第 15 種五角形鑲嵌類型。

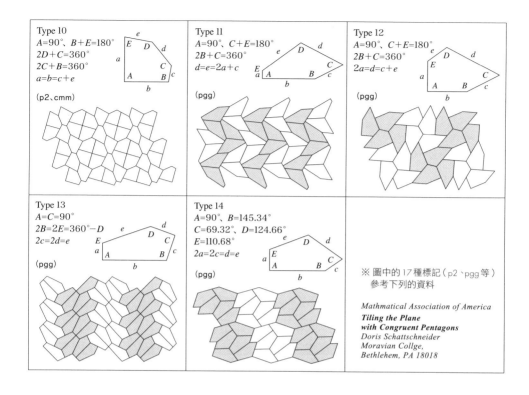

Type 10
$A=90°$、$B+E=180°$
$2D+C=360°$
$2C+B=360°$
$a=b=c+e$

(p2、cmm)

Type 11
$A=90°$、$C+E=180°$
$2B+C=360°$
$d=e=2a+c$

(pgg)

Type 12
$A=90°$、$C+E=180°$
$2B+C=360°$
$2a=d=c+e$

(pgg)

Type 13
$A=C=90°$
$2B=2E=360°-D$
$2c=2d=e$

(pgg)

Type 14
$A=90°$、$B=145.34°$
$C=69.32°$、$D=124.66°$
$E=110.68°$
$2a=2c=d=e$

(pgg)

※ 圖中的 17 種標記（p2、pgg 等）
　參考下列的資料

Mathmatical Association of America
Tiling the Plane
with Congruent Pentagons
Doris Schattschneider
Moravian Collge,
Bethlehem, PA 18018

　　首先是有關凸五角形的 Type1。報告指出，這是 14 種類型中可變性最高的，因此其組合包括 p2、pg、cm、cmm、pmg、pgg 等移動方式。這裡就取邊長相同、角度為圖 2 的 case1 為例。將此種類型簡單地組合在一起時，可成為圖 2a ～ c，但也可能組合成為 d ～ f 般的放射狀。除了 case1 之外，報告也指出還有其他獨特的組合方式。從艾雪鋪磚的觀點看來，此種拼合方式還大有值得追求的空間。

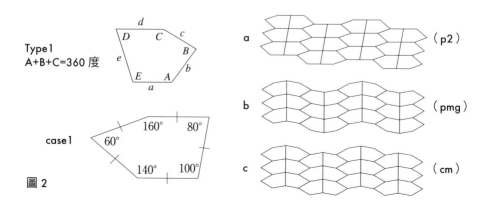

Type1
$A+B+C=360$ 度

case1

圖2

圖 2

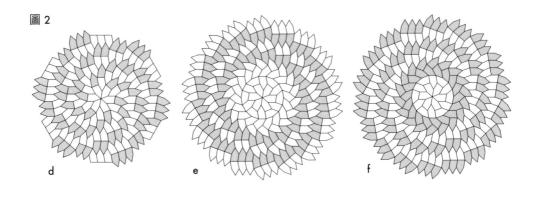

d　　　　　e　　　　　f

　　以 case1 的 d ～ f 進行艾雪鋪磚時，很可惜地並無法只用單一圖案來設定拼合規則。而是必須以 2 件或 3 件為一組的複數基本構圖（motif）才可能標示清楚拼合規則。

圖 3

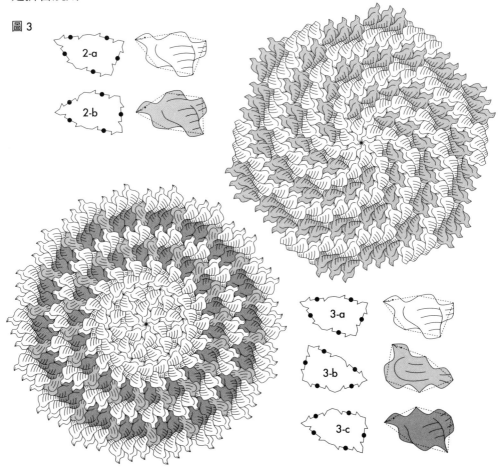

仔細看第 125 ～ 126 頁的凸五角形一覽表，會發現 Type7 ～ 9、11 ～ 14 等的組合看起來也很有魅力。但這些組合無可避免地都含有直線的鏡射軸。因此，在這裡我嘗試探索包含等面鋪磚 93 種類型在內的、直線部位的處理策略。

首先是，如 Type9 般直線長度較短的情形，可先考慮做出一個能夠融入直線的造形。以圖 4 來看，幾乎不會注意到直線部位（粗線）。

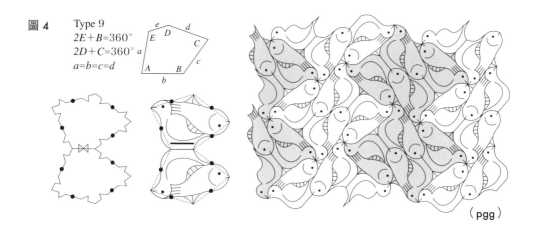

圖 4　Type 9
$2E+B=360°$
$2D+C=360°$
$a=b=c=d$

（pgg）

其次是像 Type7、8 一般直線長度較長的情形，可考慮嵌入鏡射圖形。看圖 5、6 就會發現，直線部位用鏡射圖形隱藏起來，反而形成了圖樣的特色。

如果是像 Type13 那樣有兩邊為直線，就算勇於挑戰艾雪拼磚，要獲得滿意作品的難度必然愈來愈高。這邊刊載出圖 7 提供參考。

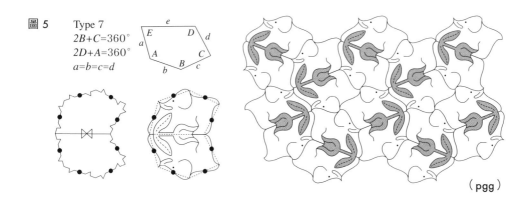

圖 5　Type 7
$2B+C=360°$
$2D+A=360°$
$a=b=c=d$

（pgg）

圖 6

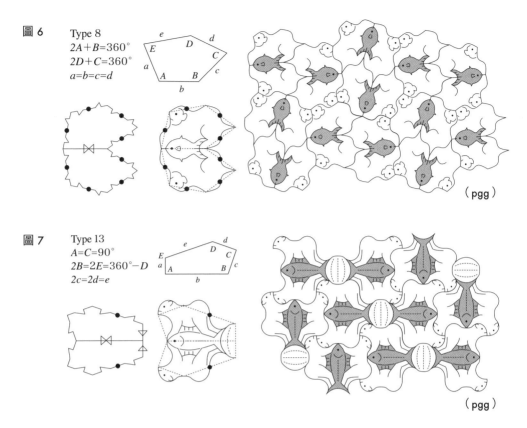

Type 8
$2A+B=360°$
$2D+C=360°$
$a=b=c=d$

（pgg）

圖 7

Type 13
$A=C=90°$
$2B=2E=360°-D$
$2c=2d=e$

（pgg）

　　有關凸五角形的其他類型，Type4 與 IH28 重複、Type5 與 IH24 重複。Type2、3、6 是事倍功半的類型，因此不建議採用，但還是刊載出下方的圖例提供參考。Type10 ～ 12、14 是未設定在本書敘述架構內的拼合規則（偏離頂點進行分割的部位都有好幾個）。

圖 8

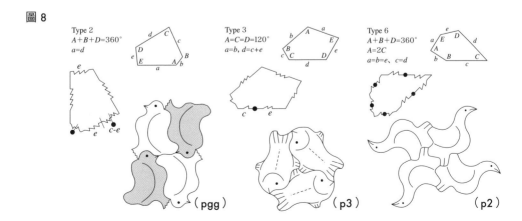

Type 2
$A+B+D=360°$
$a=d$

（pgg）

Type 3
$A=C=D=120°$
$a=b, d=c+e$

（p3）

Type 6
$A+B+D=360°$
$A=2C$
$a=b=e, c=d$

（p2）

基本構圖的複數發展

在等面鋪磚法和凸五角形拼合中，有不少必須包含直線鏡射軸的拼合規則。除了前文提示過可透過新的基本構圖（motif）將直線部位隱藏起來，也可以積極使用基本構圖複數化的方法處理。下列圖例便以拼合規則來表示複數基本構圖的思考方式。

圖 1

a b

圖 1-a 的思考方式是，在拼合規則的封閉區域之中增加必要的分割線。圖 1-a 的粗線是不需考慮與其他邊連動的部分，可任意地描繪線條。

若積極地推展這個思考方式，就可能得到如圖 2 般依複數基本構圖形成的分割圖樣。這種情況下，拼合規則如果選擇能使用三種線條的類型，圖案的調整會比較容易。

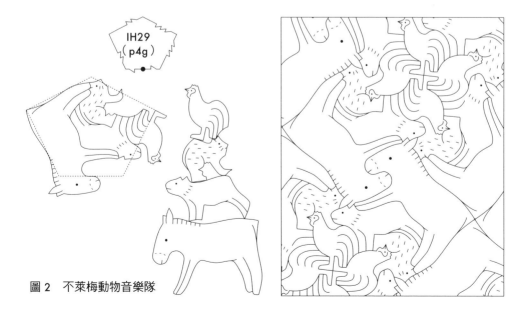

圖 2　不萊梅動物音樂隊

　　M.C 艾雪當然也嘗試過好幾種複數基本構圖的創作，作品中最多採用了 12
種基本構圖（12 種似是而非的鳥類，以 pg 發展）。但這並不意味基本構圖的
數量愈多愈好，下面刊載以水族館和動物園為主題的複數基本構圖發展圖例，
僅供參考。

圖 3

IH7
（p3）

AQUARIUM Set

IH7
（p3）

ZOO Set

　截至目前為止敘述了艾雪鋪磚法的應用和圖樣發展方式，本章節將做最後的複習。

　在做為基本單位的多角形上，依照拼合規則移動線條的話，必然能夠獲得具有鋪磚（tiling）可能性的形狀。然後，根據這些形狀進一步導出某種造形，這並非那麼困難的事情。艾雪鋪磚法的結構之謎大部分都已經解開了，現在是連孩童都可以享受創作艾雪圖樣樂趣的時代了。

　今後的發展，將會聚焦在如何因應從一開始就設定了（或被設定）某種形狀的情形。當然所創作的造形不能不合邏輯，而且最好是自然順暢拼合而成。

　舉例來說，這裡嘗試設定「能否以非洲大陸的形狀＋非洲動物來創作艾雪鋪磚呢？」為主題。

圖 4

　首先，由於圖 4 的非洲大陸地圖一看就是相當複雜的形狀，無法在本書的等面鋪磚法一覽表中找到可做為模型（model）的多角形。因此，採取第 123 ～ 124 頁的推測做法來探索創作的可能性。

　將非洲大陸地圖進行圖 5-a 推測時，可以看成像圖 5-b 般的三角形＋平行四邊形＋梯形的組合。鋪磚的想像變成了圖 5-c。

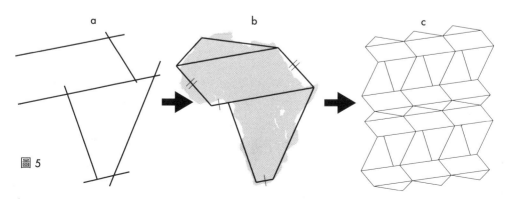

圖 5

　　從圖 6 抽出凹八角形、設定拼合規則時，會需要六種線條。在艾雪鋪磚法之中，存在著無數無法納入等面鋪磚法 93 種類型範圍內的多角形模型。

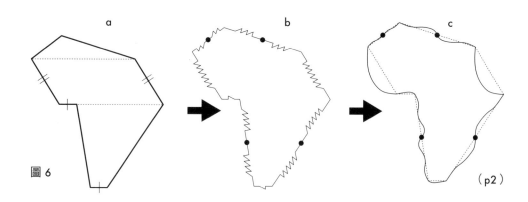

圖 6

（p2）

　　圖 6 一旦確定鋪磚的可能外形之後，就可以在這個外形範圍內的白紙畫布中自由描繪，創作出複數化的基本構圖。關於此時所做的分割設計，或許可以參考恩佐・馬利（Enzo Mari）和小黑三郎等的組合木圖樣作品，說不定可以做為參考之用。

圖 7

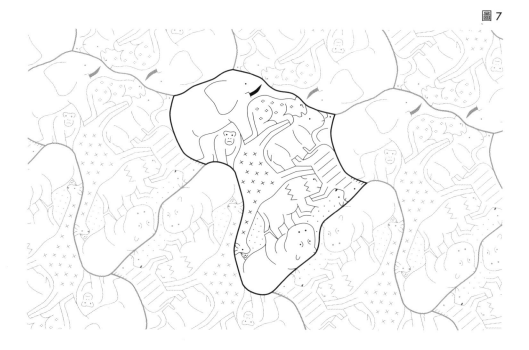

艾雪對數學圖形的關注

本章節最後要嘗試敘述艾雪對數學圖形的關注。M.C. 艾雪於 1898 年出生於荷蘭。提到荷蘭出生的畫家，可以舉出希羅尼穆斯‧波希（Hieronymus Bosch）、布勒哲爾（Pieter Bruegel the Elder）、林布蘭、梵谷、蒙德利安等西洋美術史上赫赫有名的藝術大師，但是為何在西洋美術史的脈絡中卻未提到艾雪呢？

由於主流的西洋美術史有聚焦在繪畫、雕刻領域的傳統，艾雪只創作小型的版畫作品，而且畫的內容多是與美術界的動向無關的主題，或許是因為這樣，他才不得不被排除在主流的西洋美術史之外。而或許也是因為這個緣故，直到現今許多報導在介紹艾雪時，除了稱呼他為版畫家外，以平面藝術家（graphic artist）介紹他的人也不在少數，是一位極具現代感的藝術創作者。

艾雪的父親為國家土木技術官僚（曾經赴日本任職）、兄長為地質學家（後來成為萊登大學校長），因此可以說是從小就在充滿理科素養的環境中長大。此外，母親是財政部長的女兒，妻子的娘家是俄羅斯出身的資本家，生活環境相當優渥，因此艾雪在作品賣不出去的時期，也能無後顧之憂、百分之百專心投入創作。雖然接受父親的建議進入建築裝飾美術大學修習建築課程，但是在學中仍以版畫製作為志向，開始踏上版畫家之路。

艾雪於 1922 年赴阿爾罕布拉旅行時對圖樣產生興趣，當時他的哥哥立刻提供最新的論文等資訊供他參考。他在這些論文資料中受到數學家波利亞‧哲爾吉（G. Pólya）的圖樣啟發，創作出一系列的圖樣作品。從地質學家哥哥的研究物件中也獲得其他多面體的圖樣，因此創作出「星」和「重力」等多面體題材的相關作品。德國數學家莫比斯發表的「莫比斯帶（Möbiusband）」，也讓他獲得啟示而創作了「騎士」、「紅螞蟻」、「結」等作品。

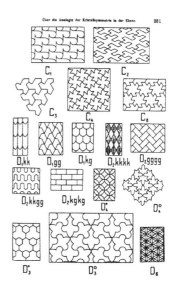

圖 1　G. 波利亞 17 種類型的圖樣

　　艾雪的代表作《升與降》、《瀑布》，是以羅傑‧潘洛斯發表的圖形（圖2）為基礎而創作的作品。

　　潘洛斯是英國的數學家，同時也兼具宇宙物理學家、理論物理學家的身分，從10歲起就因著迷於拼圖甚至自創拼圖而聞名。1954年在阿姆斯特丹國際數學會議中接觸到艾雪的作品後，便成為艾雪的粉絲，還把自己研究的不可能三角形和不可能階梯（impossible figures）的圖形送給艾雪，並以此為契機，開始跟艾雪有直接的交流。

　　潘洛斯後來發表了「潘洛斯鋪磚法」（Penrose tiling）的研究成果，可惜當時艾雪已經去世。潘洛斯曾感嘆地說：「如果艾雪還在世的話，一定會創作出非常傑出的作品吧！」。潘洛斯除了與艾雪有所交流外，也是和史蒂芬‧霍金（Stephen Hawking）共同研究黑洞的宇宙物理學家，以及提倡量子論和相對論相關「扭轉理論」（Twister Theory）的知名尖端理論物理學家。

圖2

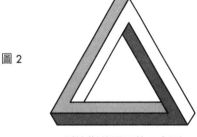

潘洛斯的不可能三角形

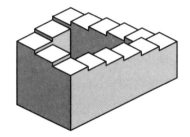

潘洛斯的不可能階梯

　　此外，艾雪受到H.S.M考克斯特（H.S.M. Coxeter）在論文中刊載的圖形（圖3）的衝擊，頻繁地與考克斯特交流。但是艾雪並非取徑於考克斯特艱深的數學文本，而僅僅是以所提供的圖形為參考，採取自己的解讀方式創作「圓極限系列」，並成為艾雪晚年的代表性作品。他選用最高級的櫟木材料，在極為精緻的木彫版上，竭盡心力地創造一幅幅極為細膩的版畫創作。

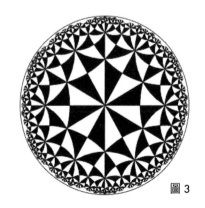

圖3

　　艾雪在進行一系列的圖樣創作時，提出了在經驗上，設定相鄰界線的顏色時，只要用 3 種或 4 種顏色來上色就能區分開來。這個問題在數學領域中被稱為四色問題，吸引了歷年來的數學家進行研究證明。一直到 1976 年由兩位數學家成功提出證明才畫下休止符。要證明這個命題需要龐大的數學演算作業，因此必須等待超級電腦出現才有可能進行演算。現在稱這項問題的證明為四色定理（four color theorem）。

　　艾雪首度的大型作品展覽是經由結晶學家 C.H. 麥克基拉菲（C.H. MacGillavry），在 1954 年的阿姆斯特丹國際數學會議中進行發表和展覽，而最初主要的艾雪作品集，也是由麥可基拉菲編纂，後續正式的艾雪研究書籍則由數學家 D.S. 夏特雪耐德所撰寫（兩者皆為女性研究者）。

　　對於科學家們而言，艾雪就像一位將最新的數學論點（topic）昇華為藝術表現的教祖般受到尊崇。之後，艾雪主要的書籍也是由科學領域的專家們持續撰寫。在科學和數學的領域裡，從來沒有一位藝術家受到如艾雪般的敬重和喜愛。

　　以上並沒有提到跟艾雪同時代的美術相關者的名字，而是偏重數學家和結晶學家們的敘述。然而，不可思議的是，艾雪本身對於數學並沒有太大的興趣。他經常提到：「從小成績就不太好，數學也不擅長」。事實上，艾雪的學校成績確實不佳，也曾經留級。

　　艾雪對於數學圖形持續投注關愛的眼神，但是並非朝著成為數學家的目標努力，而是不斷地思索著身為創作者獨自解決問題的策略並且持續進行創作。艾雪雖然也將物質的分界面和光的反射面當做版畫的題材，但是這些數學圖形對艾雪來說，其實也就只是創作上的分界面和反射面而已。

第四章
潘洛斯鋪磚法

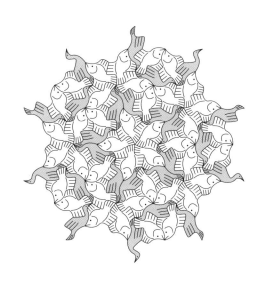

從正五角形產生的潘洛斯鋪磚法

潘洛斯鋪磚法（Penrose Tiling）是以五角形為基礎開始發展。最初是在正五角形內，如圖 1-a 般配置著緊密收整的小型正五角形。再以同樣的次序，在更小的單位內配置正五角形（圖 1-b）。

如果將這個過程改為數學語言的話，就是部分與全體形狀相同，稱為「自相似」，這時的縮小倍率稱為次元，並以分形（fractal）結構呈現出來。

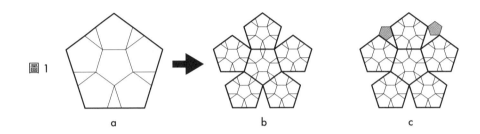

圖 1 a b c

仔細看圖 1-c，會發現有一個收納小五角形的間隙。這個小五角形如圖 2 所示，有兩種配置的可能。圖 1 也有五個間隙，如果任意配置的話，會打亂圖樣的秩序，因此潘洛斯設定了圖 3 的規則。以小菱形為中心，灰色的五角形採取線性對稱、而非旋轉的方式配置。這個規則成為決定圖樣（pattern）的關鍵。

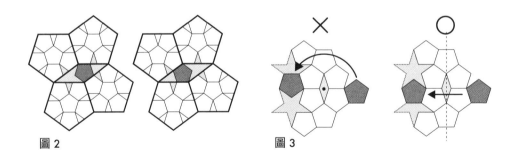

圖 2 圖 3

圖 4 即是以圖 3 的規則描繪出來的圖樣，具有無限擴張的可能性。此外，在圖 4 的圖樣之中，無論取哪一塊區域平行移動，都不會出現與其他圖案重疊的情形。換言之，也就是形成非週期性的圖樣。即使排除數學式的關心、純粹欣賞圖 4 的造形，也是非常美麗的圖樣。

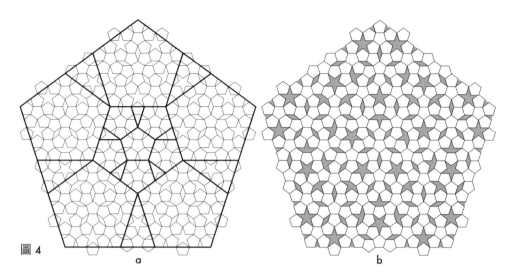

圖 4　　　　　a　　　　　　　　　　b

接著，觀察正五角形以外的形狀時（圖 4-b 灰色的部分），會看到類似菱形、星形、帽子的形狀。原來，圖樣正是由圖 5-a 的四種形狀所構成。不過，如果在未設定規則的情況下拼合這四種形狀，最終也會形成圖 5-b 般的週期性組合。

圖 5

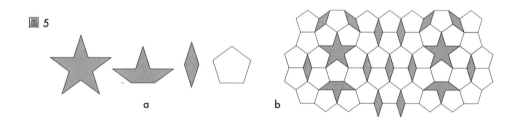

　　　　　　　a　　　　　　　b

為了不要變成圖 5-b 般的週期性組合，潘洛斯提出了圖 6 的拼合規則（matching rule）。這種圖樣的特徵是利用分形圖形的凹凸結構來展現出不落俗套的創意。不過，為了強制形成非週期性組合，必須增加三種正五角形種類，合計共有六種造形單位（parts）。

圖 6

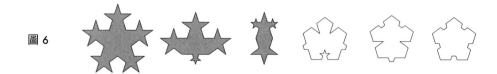

使用圖6的六種造形單位，可以強制性地組合成非週期性圖樣（圖7-a）。當然，不需要留下凹凸拼接規則的痕跡，結果就形成了圖7-b。

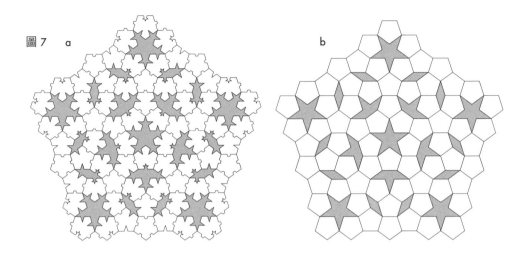

圖7　a　　　　　　　　　　　　　　b

雖然以正五角形為基礎發展出來的非週期性圖樣，就引起數學界的熱烈討論，但是潘洛斯並不因此感到滿足。當時在數學界大家主要關心的是，到底最少能以幾個造形單位（parts）形成非週期性組合。替換原來的六個造形單位，組合成圖樣也有人發表。

後來，潘洛斯展現出令人驚喜的跳耀進展。他發現與圖7相同要素的圖樣，也可能以兩種多角形組合出來。圖8-a的灰色線條雖然就是圖7的線條，但也可以重新導出黑色線條。仔細看圖8-b，確實可以發現其中只有兩種基本單位的圖形。

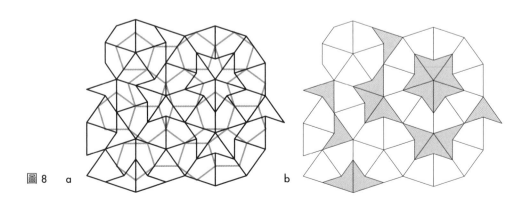

圖8　a　　　　　　　　　　　　　b

　　潘洛斯發現的兩種多角形，是以下圖的角度來分割銳角72度的菱形。每一個角度都是36的倍數，因此36在這邊是一個關鍵數字。為了區隔初代潘洛斯鋪磚法與後來發表的鋪磚法，這裡將初代的鋪磚方式稱為潘洛斯鋪磚法1。

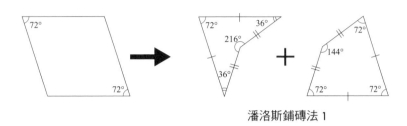

潘洛斯鋪磚法1

　　但若是將這兩種形狀不設規則任意組合的話，並無法形成潘洛斯預設的非週期性圖樣。如圖9般，無秩序地怎麼組合都可以。

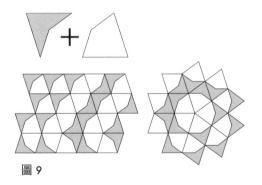

圖9

　　因此，潘洛斯在組合時設定了規則。規則是不能採圖10-a的方式，而必須是以圖10-b的方式組合。而且組合條件僅此一項，所以不需要另外設定記號。這種簡潔的組合方式也是潘洛斯鋪磚法1深具魅力的因素之一。

拼合規則

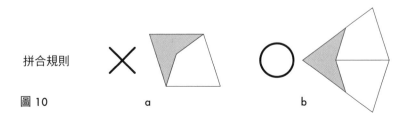

圖10　　　　　　　　　a　　　　　　　　　b

潘洛斯鋪磚法 1 的兩個多角形面積比剛好為黃金比例，各自的細部也與黃金比例有密切的關係，甚至每一件組合的片數也是黃金比例等，這些現象都經數學家證實而明朗。

從數學家們為這兩個多邊形取綽號這件事，就可以看出潘洛斯鋪磚法 1 受到數學家們喜愛的程度。這兩個基本形狀分別被取了「章魚」和「箭矢」的名字。

對於關鍵的組合，也分別取了綽號。

圖 11

此外，組合之後的圖樣也有名字。圖 12-a 稱為「無限的太陽圖樣」，圖 12-b 稱為「無限的星星圖樣」。這些圖樣都具有以太陽或星星的形狀為中心向外膨脹擴展的特徵。

圖 12　　a　　　　　　　　　　　　　　b

　　圖 13 是被暱稱為「國王的帝國」、潘洛斯鋪磚法 1 的代表組合圖樣。僅僅是圖 13-a 就相當有魅力，若是如圖 3.1 般塗上不同顏色之後，又會是一種新的組合特徵。另外把看起來像車輪輪幅的部位叫做「十足目（甲殼類）」、中心的形狀（圖 13-b）冠上「蝙蝠俠」的名字。讓原本枯燥乏味的幾何圖樣研究，因為有了幽默玩笑的命名而變得活潑有趣起來。

　　除了「十足目」和「蝙蝠俠」以外，如果有意地將潘洛斯鋪磚塗上不同顏色，還會呈現出令人驚豔的新風貌。

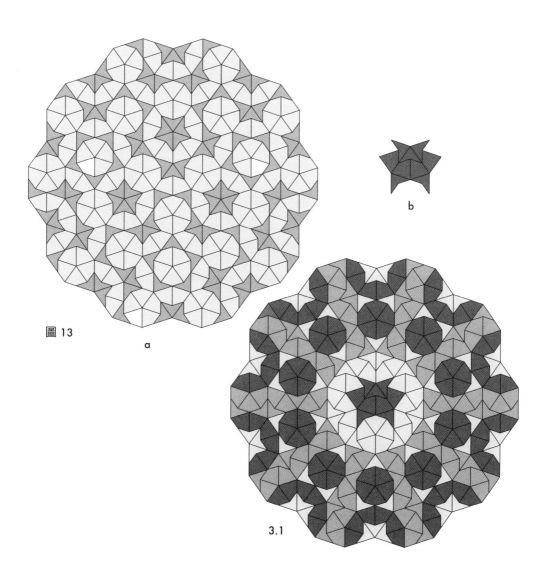

圖 13

a

b

3.1

　關於鋪磚法 1，潘洛斯提示了圖 14 的拼合規則，親自以艾雪鋪磚法加以變形處理。變形畫出來的兩隻雞，便命名為潘洛斯雞（Penrose chicken）。而且後來潘洛斯雞還被商品化，讀者能夠實際操作拼圖，享受拼合的樂趣。

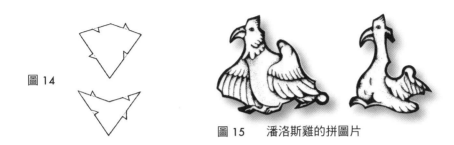

圖 14

圖 15　潘洛斯雞的拼圖片

　如果檢證潘洛斯雞，可以發現是使用 p.122 所說明的頂點偏移方式進行創作（圖 16 粗線的部位），能夠感受到潘洛斯當時熱衷創作的心情。

圖 16

　觀察潘洛斯提示的圖 14 的組合規則，雖然箭頭只有一種，但是潘洛斯在雞的造形上其實分別使用了兩種線條類型。如果把潘洛斯雞的造形套用本書的拼合規則來看，則會成為圖 17。合併起來，變成圖 18 的新圖案，組合起來後成為圖 19 的圖樣。

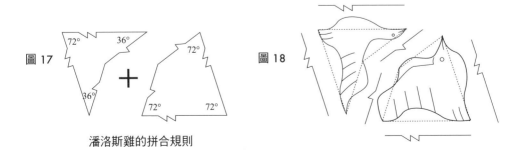

圖 17

72°　　36°

72°

36°

72°　　72°

＋

潘洛斯雞的拼合規則

圖 18

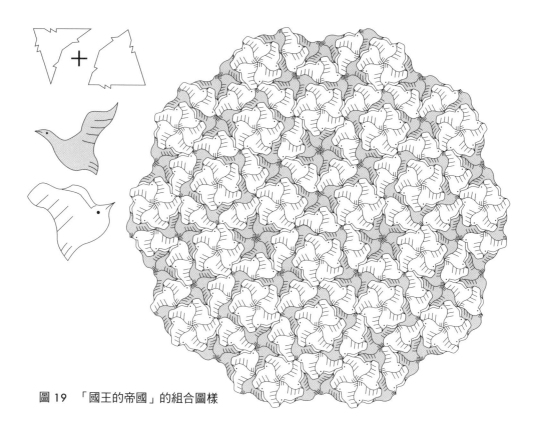

圖 19　「國王的帝國」的組合圖樣

　　如果將圖 17 的拼合規則部分變更的話，會變得如何呢？圖 20-a 的粗線處即是變更部位。雖然這種方式也可以組合，但會變成不像潘洛斯鋪磚法的圖樣（圖 20-b、c）。因此圖 17 的拼合規則被認為是稀有規則。

圖 20

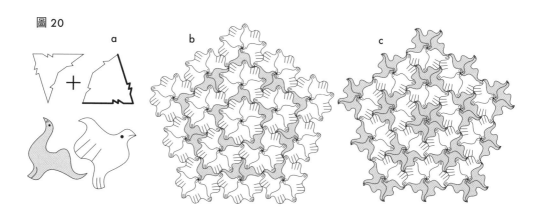

潘洛斯發表了鋪磚法 1 之後，又構思出另一種強制形成非週期性組合的鋪磚法。這裡稱之為潘洛斯鋪磚法 2。

潘洛斯鋪磚法 2 是透過將銳角 36 度的菱形、與銳角 72 度的菱形組合起來，形成與鋪磚法 1 相同的數字 36 和 72。對於強制讓這兩種菱形成為特定組合，也一併提示了拼合規則（圖 21）。

圖 21　潘洛斯鋪磚法 2

如果觀察依照潘洛斯指定的拼合規則所組合出的圖樣，可以看出仍然屬於正五角形的自相似結構（圖 22）。

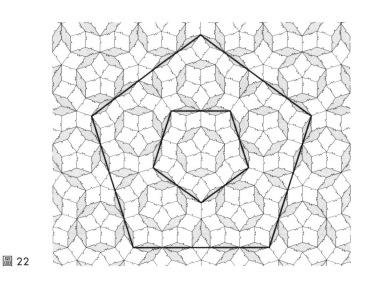

圖 22

使用潘洛斯鋪磚法 2、利用兩個菱形的組合，雖然看到可以組合成圖 23-a 般的圖樣時也頗能引起興趣，但實際上這樣拼合規則並不可行（圖 23-b）。

圖 23　　a　　　　　　　　b

　　相較於鋪磚法 1，潘洛斯在鋪磚法 2 中指定的拼合規則更為嚴格，受到圖 22 的圖樣所限制。也許是這個緣故，潘洛斯並沒有為鋪磚法 2 取「國王的帝國」等的綽號，自己也沒有像鋪磚法 1 的潘洛斯雞那樣進行創作。

　　不過，潘洛斯的鋪磚法 2 卻在結晶學領域中受到很大的注目。這是因為鋪磚法 2 所具有的 5 次對稱構造，以及非週期性組合的強制性，暗示出過往不被傳統結晶學世界承認的準結晶體確實存在。1982 年以色列科學家丹‧薛契曼（Daniel Shechtman）在鋁和錳的合金中，發現原子的排列方式具有規則性、但五角形結構的「準晶體」不具週期性。2011 年薛契曼獲頒諾貝爾化學獎，使得潘洛斯鋪磚法 2 再度成為熱門話題。

　　下方的圖例是潘洛斯鋪磚法 2 轉換為艾雪鋪磚法後拼合而成的圖樣。

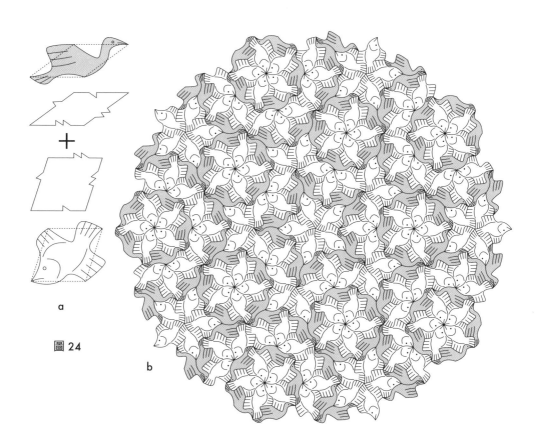

a

圖 24

b

潘洛斯鋪磚法拼合規則的驗證

　　潘洛斯在鋪磚法 2 所提示的兩種菱形的組合，不論是從科學家或創作者的眼中看來，都非常具有魅力。在艾雪鋪磚法中，如同正方形也有多種拼合規則一般，在潘洛斯鋪磚法中也存在著潘洛斯並未提示的拼合規則。本章節從其中挑選出幾種具有圖樣設計可能性並富有趣味的拼合規則。

　　首先，圖 1 的圖樣是經過鏡射翻轉後，強制採取鋪磚法 2 的拼合規則排列而成（鏡射翻轉的部分以灰色表示）。 一般認為潘洛斯本身並未設想到具有翻轉的這個部分。

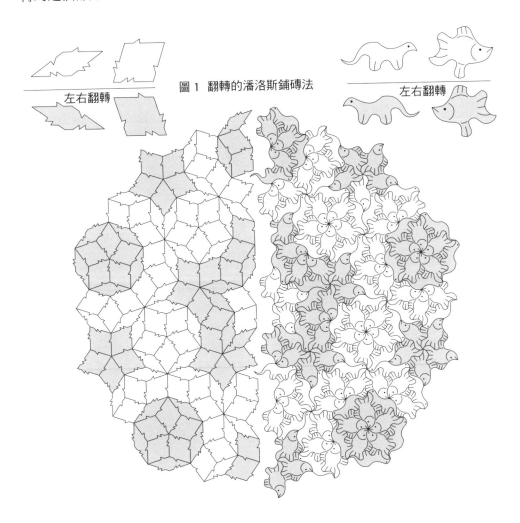

圖 1　翻轉的潘洛斯鋪磚法

左右翻轉　　　　　　　　　　　　　　　　　　左右翻轉

　　圖 2 雖然無法形成潘洛斯鋪磚法 2 特有的非週期性組合，卻是一種在形成週期性的同時、也有獨特強制組合方式的拼合規則。此種規則是一邊交錯進行鏡射翻轉，一邊組合成圖樣（鏡射翻轉部位：灰色處）。用同一種裁剪線組合同時做成兩種形狀的作業，在艾雪鋪磚法中同樣被歸為高難度的種類。因此所形成的造形常常會受限在相類似的鳥類或魚類的形狀。

圖 2

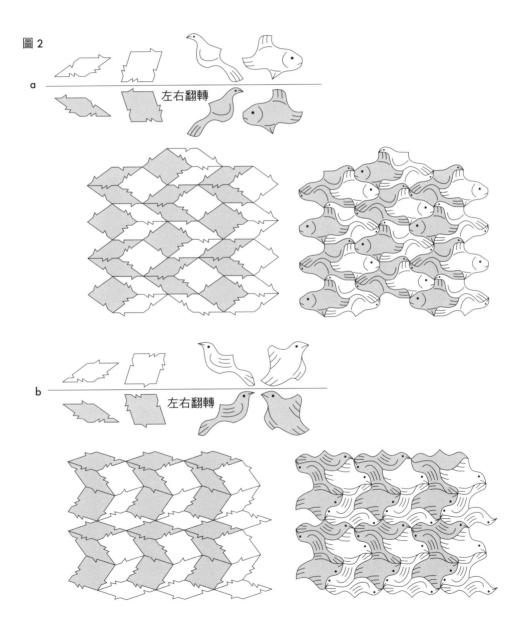

由於潘洛斯鋪磚法 2 為等邊菱形的組合，所以僅僅以一種線條類型也能成立拼合規則。雖然圖 3 的 a、b、c 都無法以目前狀態繼續擴張，今後也還看不出來進一步擴張的解決方法。不過卻能看到在其他種類未曾見過的圖樣。圖 4 是變換圖案後，以此拼合規則組成的圖樣。

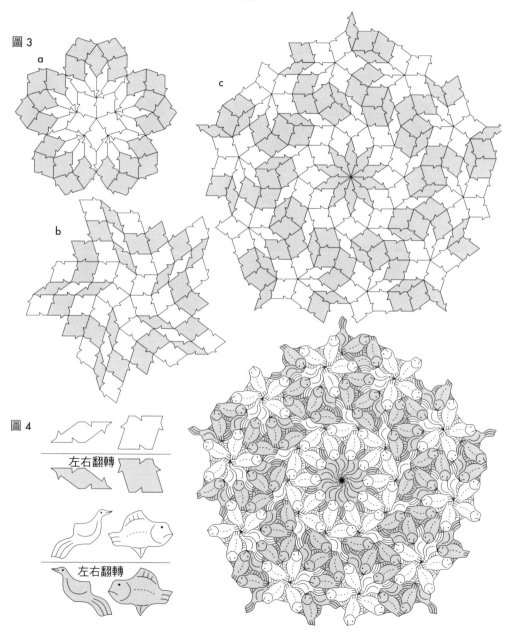

圖 3

a

b

c

圖 4

左右翻轉

左右翻轉

混合鋪磚法的可能性

　　如果檢證潘洛斯鋪磚法 2 的拼合規則，會發現不論是週期性或非週期性組合，都有不少案例存在。例如像圖 1 這樣一邊交錯嵌入鏡射翻轉的方式，要形成週期性組合（圖 1-a、b）、或是非週期性組合（圖 1-c）都有可能。不過，潘洛斯鋪磚法只有在強制形成非週期性一事，才具有數學上的意義，因此像圖 1 這種情形就不會是數學界關心的對象。但如果從設計觀點來看，能夠從多種組合中根據用途做選擇，沒什麼不好。反而顯示出具有彈性的魅力。因此本書將圖 1 般可組合成週期性和非週期性的案例，以混合鋪磚法（hybrid tiling）表示之。

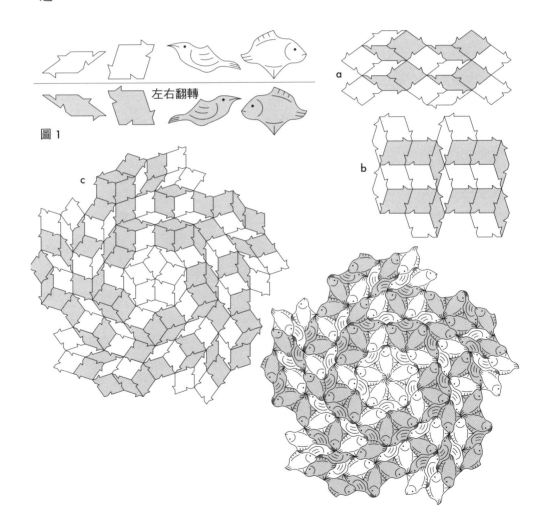

左右翻轉

圖 1

與前一頁圖 1 比較，圖 2 的組合變化更加多元。不過，雖然圖 2 是能夠組合成獨特圖案的拼合規則，圖 1 和圖 2 都屬於無法同時混用週期性與非週期性排列的類型。

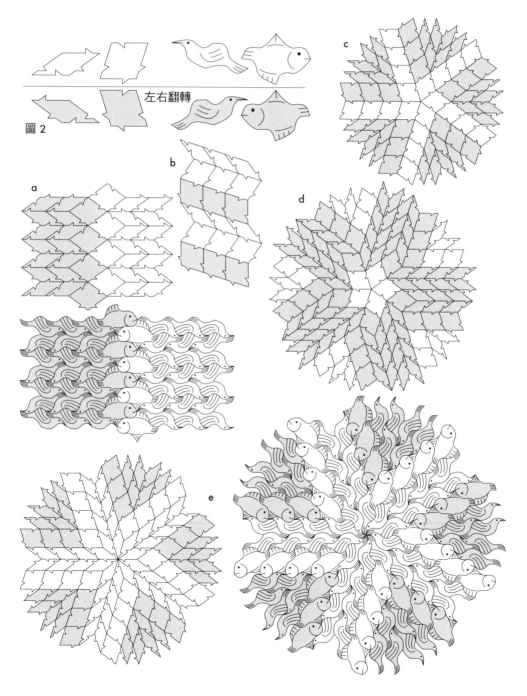

　　圖 3 是可以使用兩種線條、但沒有鏡射**翻轉**的類型，屬於能夠混合週期性
和非週期性組合的稀有拼合規則。如圖 3-d、e 一般，能夠以一圖案包圍另一圖
案，更讓人驚訝的是，還能刻意地使圖 3-b、c 混合在一起，形成圖 3-f。可說是
一種充分展現混合鋪磚法精髓的拼合規則（雖然圖形沒有鏡射**翻轉**，但是為了
能夠看出圖樣的特徵，以灰色顯示之）。

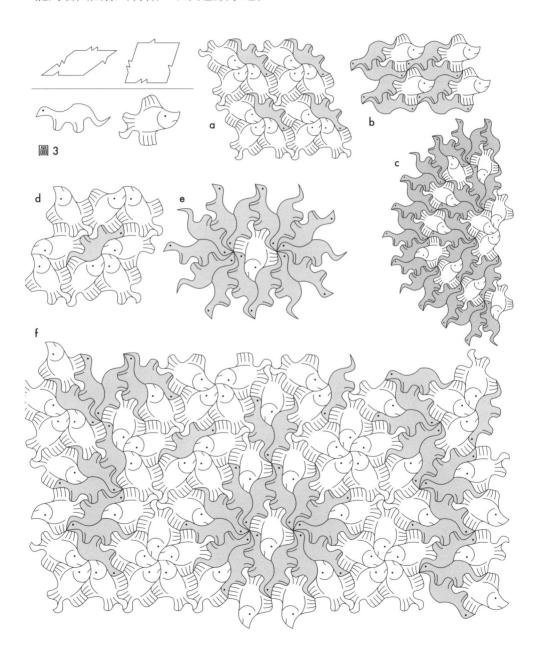

圖 3

不論週期性或非週期性皆可組合出的混合鋪磚法，能否形成豐富而美妙的圖樣，完全取決於拼合規則。圖 4、5 為使用潘洛斯鋪磚法的菱形、並且僅用一種線條發展的類型，是一種具有多樣組合變化的稀有拼合規則。也因為這樣，每一片圖案都刻意盡可能有趣地連接起來。其困難之處就在於只使用一種線條，所以在成形上有相當的難度（雖然圖 4 沒有鏡射翻轉，但是為了能夠看出圖樣的特徵，以灰色顯示之）。

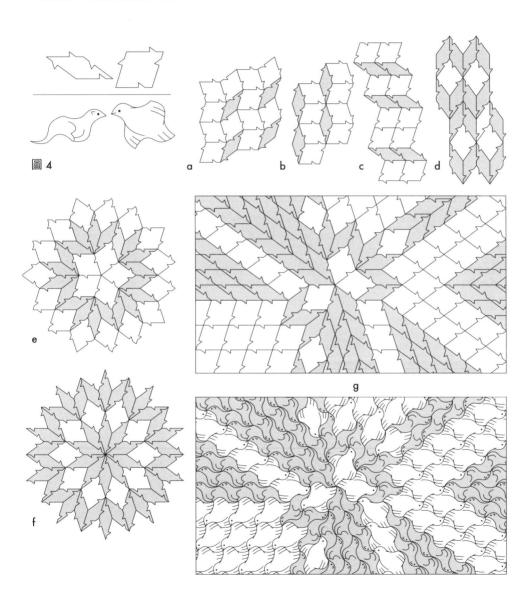

圖 4

a b c d

e

g

f

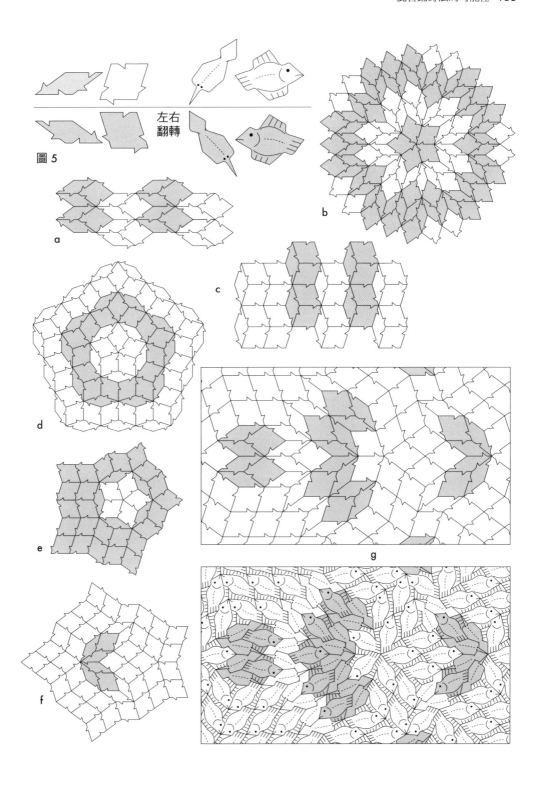

圖 5

潘洛斯雖然在鋪磚法 2 中提示過銳角 36 度和 72 度菱形的組合，但除此之外，以兩種菱形組合發展鋪磚法的方式，被認為還有數種可能性。其中或許也有目前還未知的組合圖樣也說不定。例如，以下刊載的是以銳角 40 度＋銳角 60 度的菱形組合，是能夠享受以混合鋪磚法發展出圖樣樂趣的拼合規則（雖然圖形沒有翻轉，但是為了能看出圖樣的特徵，以灰色顯示之）。

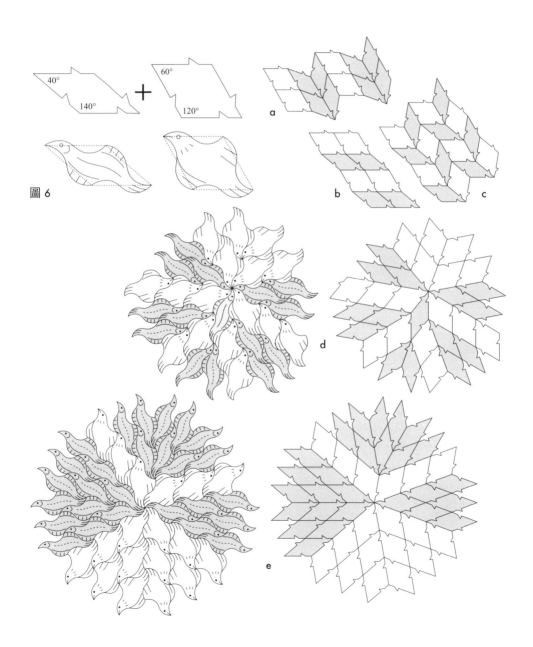

圖 6

　　能夠享受混合鋪磚法樂趣的拼合規則，也存在於其他多角形的組合中。例如，p.96 圖 3 就是有發展混合鋪磚法可能性的拼合規則。檢視圖 7 範例可以了解到其他多角形組合也能根據需要，在非週期性與週期性配置中轉換（灰色的部份）。

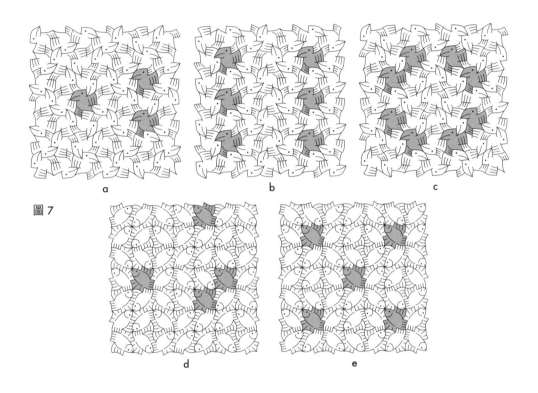

圖 7

　　以上所介紹的混合鋪磚法，雖然在今後的裝飾圖樣世界中無疑也是一種發展的可能，但可惜的是其能夠運用的拼合規則非常少。過去潘洛斯提示過以兩種多角形強制形成非週期性的拼合規則；最近則有人提出了在特定條件下、只採用一種多角形的非週期性組合方式。即使現在，也一直都有來自鋪磚領域的刺激，因此未來我也將繼續從裝飾圖樣的觀點加以關注。

裝飾圖樣的未來發展

本書以這一百年之間所產出的數學見解為基礎，僅針對裝飾圖樣的結構加以敘述，而為了讓論述能夠跟上未來裝飾世界的發展，之後也將持續深化對裝飾領域的觀察。

裝飾的歷史可說是等同於人類的歷史，但是為何裝飾會在 1900 年之後，因為近代設計和藝術的出現而沉潛至今呢？到底裝飾的定義為何？從太古時代起人類為何會像出自於本能般追求裝飾呢？以下將介紹能夠回應部分疑問的書籍，做為本書的結尾。

首先，舉出 E.H. 宮布利希（Ernst Gombrich）於 1979 年撰寫，被稱為裝飾相關基礎書籍的《裝飾藝術論》。宮布利希是 20 世紀最負盛名的傑出藝術史學家，以繪畫雕刻為主題出版了許多的著作。到了晚年，卻是在人類歷史上比繪畫雕刻更為久遠的裝飾藝術驅動著宮布利希的探索慾望，於是有了《裝飾藝術論》這本書。其實他小時候就曾有被母親收集的斯洛伐克刺繡上精巧而美麗的圖樣深深吸引的經驗，因此也常自問為何裝飾無法被當做正統的「藝術」。

《裝飾藝術論》是知性巨人宮布利希針對裝飾相關領域，窮盡他所知所學而集結成的 400 頁巨著。當然對於本書介紹的裝飾圖樣 17 種法則，也採用了數學家 A. 史帕哲（A. Speiser）的標記方式（本書 p.50 ～ 51）加以解說。除此之外，他也提到弗雷澤和卡尼薩（Gaetano Kanizsa）的錯視圖形，以及提倡可操作暗示性（affordance）的吉布森（James Jerome Gibson）的認知理論等，這些理論在今日都是話題性十足的心理學論述，其先見之明讓人驚訝。該書的最後章節也論及音樂與圖樣的相關性。宮布利希先前所播下的種子，今後也必定會綻放出更為多樣的花朵。

日本方面，稍早於《裝飾藝術論》出版的 1979 年，海野弘在 1973 年撰寫了《裝飾空間論》。兩者都是在當時普遍認為裝飾不入流的時代風潮中，像抓緊時機般所出版的正式裝飾理論，從這點便可感受到兩位作者直覺的精確性。以下為從《裝飾空間論》一章中摘錄的部分內容：

「賦予〈裝飾〉的意義和構造嶄新光輝和詮釋的是超越設計方法論的語言學、以及文化人類學在二十世紀的發展成果」

《裝飾空間論》與宮布利希相同，認為在論述裝飾時，不能只局限於美術論和設計論的概念，由此來看，對裝飾的探究永遠沒有結束的一天。《裝飾空間論》對於本書提及的裝飾圖樣 17 種法則，也根據數學家外爾（Hermann Weyl）和考克斯特（H.S.M Coxeter）的著作加以解說。所處理的裝飾題材，以及對於裝飾的觀點，也與宮布利希有相當多的共通之處。這本書在日本也可以說是裝飾相關的基礎書籍。

裝飾的論述就等於是人類文明史的論述。近年來，眾所盼望的相關書籍相繼出版。其中之一為首席文明評論家山崎正和，與宮布利希同樣在圓熟的晚年所著作的裝飾論述《裝飾與設計》（2007 年出版）。該書內容的概要是闡述造形在本質上存在著二元對立的內在結構，以螺旋構造般交織起的歷史視點，透過事例分析，來解讀裝飾與設計或藝術之間的關係。同時也暗示，在近 100 年之間靠著否定裝飾而佔有一席之地的設計和藝術領域，也將在新的時代，再度被裝飾所收納和統整吧！

日本的鶴岡真弓於 2004 年的著作《「裝飾」的美術文明史》，是近年來象徵著對這種裝飾潮流變化的裝飾論述。其內容以裝飾連結起歐亞大陸左右盡頭——愛爾蘭島與日本，是一偉大美術文明論述，充滿著閱讀綺麗繪稿的樂趣。作者的紮實造詣在 1989 年出版的《克爾特／裝飾的思考》一書中即獲得證實。後來的《裝飾靈魂 日本的紋樣藝術》、《裝飾的神話學》等與裝飾相關的出版，一直到現在仍持續不斷。這一連串出版的裝飾論述著作，讓人們感受到裝飾設計的澎湃勢力。對裝飾抱持的樂觀期待——那是在裝飾被冷落的時代決意投入裝飾論研究的宮布利希和海野弘身上所沒有的。當今還能體會他們心情的，也許只剩我一個人了吧。如今似乎已經來到可以堂堂皇皇地議論裝飾的時代了。

最後，除了裝飾論述之外，也向讀者介紹由克里斯・安德森（Chris Anderson）所著、描寫製作環境劇烈變化的《MAKERS — 21 世紀產業革命的開始》。現在讓個人也能輕易製作出高品質作品的技術環境已漸趨完備。從電腦軟體的數據直接經由雷射切割機器或 3D 印表機就能夠產出最終的完成品。這股被稱為 DTM（桌上型製造， Desk Top Manufacture）的動向也已經從美國啟動持續向全世界擴展中。未來裝飾圖樣的發展，也許會在這樣的創作趨勢下，無脈絡可循地萌芽茁壯也說不定！

主要参考文献

Owen Jones, The Grammer of Ornament, Van Nostrand Reinhold Company, 1972

M.A.ラシネ『世界装飾図集成1〜4』マール社、1976

広部達也・武内照子『デザインの図学』文化出版局、1985

Lewis Day, Pattern Design, Dover, New York, 1999

Archibald H. Christie, Pattern Design, DOVER, New York, 1969

スチュアート・デュラント（藤田治彦 訳）『近代装飾事典』岩崎美術社、1991

E. H. ゴンブリッチ（白石和也 訳）『装飾芸術論』岩崎美術社、1989

海野弘『装飾芸術論』美術出版社、1973

アドルフ・ロース（伊藤哲夫 訳）『装飾と犯罪』中央公論美術出版、2005

羽生清『装飾とデザイン』昭和堂、1996

鶴岡真弓『「装飾」の美術文明史』NHK出版、2004

山崎正和『装飾とデザイン』中央公論社、2007

Joyce Storey, Textile Printing, Thames and Hudson, London, 1974

I.Yasinskaya, Soviet Textile Design of The Revolutionary Periodo,
　　　Thames and Hudson, London, 1983

リンダ・パリー（多田稔 訳）『ウィリアム・モリス』河出書房新社、1998

C.H.マックギラフィ（有馬郎人 訳）『エッシャー・シンメトリーの世界』サイエンス社、1980

ブルーノ・エルンスト（坂根厳夫 訳）『エッシャーの宇宙』朝日新聞社、1983

ドリス・シャットシュナイダー（梶川泰司 訳）『エッシャー・変容の芸術』
　　　日経サイエンス社、1991

M.C. エッシャー（坂根厳夫 訳）『無限を求めて』朝日新聞社、1994

藤田伸『連続模様の不思議—タイリング＆リピート』岩崎美術社、1998

杉原厚吉『タイリング描法の基本テクニック』誠文堂新光社、2009

杉原厚吉『エッシャー・マジック』東京大学出版会、2011

Craug S. Kaplan, Introductory Tilling Theory for Computer Graphics,
　　　Morgan & Claypool Publishers, 2009

Alain Nicolas, Parcelle d'infini - Promenade au jardin d'Escher, Pour la Science, 2006

マーチン・ガードナー（一松信 訳）『ペンローズ・タイルと数学パズル』丸善、1992

Quark編集部『Quark Special 究極のパズル』講談社、1988

ロジャー・ペンローズ（林一 訳）『皇帝の新しい心』みすず書房、1994

谷岡一郎『エッシャーとペンローズ・タイル』PHPサイエンス・ワールド新書、2010

クリス・アンダーソン（関美和 訳）『MAKERS—21世紀の産業革命が始まる』NHK出版、2012

圖片出處

1.1　A.ラシネ『世界装飾図集成 -1』マール社、P.101、6

1.2　*Owen Jones, The Grammer of Ornament, Van Nostrand Reinhold Company* / MIDDLE AGES No.3、19

1.3　A.ラシネ『世界装飾図集成 -1』マール社、P.29、19

1.4　A.ラシネ『世界装飾図集成 -3』マール社、P.121

1.5　*Owen Jones, The Grammer of Ornament, Van Nostrand Reinhold Company* / EGYPTIAN No.8、2

1.6　A.ラシネ『世界装飾図集成 -1』マール社、P.101、8

1.7　A.ラシネ『世界装飾図集成 -1』マール社、P.55

1.8　A.ラシネ『世界装飾図集成 -2』マール社、P.79、9

1.9　A.ラシネ『世界装飾図集成 -2』マール社、P.79、7

1.10　A.ラシネ『世界装飾図集成 -2』マール社、P.79、8

1.11　*Owen Jones, The Grammer of Ornament, Van Nostrand Reinhold Company* / PERSIAN No.1、1

1.12　A.ラシネ『世界装飾図集成 -1』、マール社、P.101、11

1.13　*Owen Jones, The Grammer of Ornament, Van Nostrand Reinhold Company* / INDIAN No.1、8

1.14　*Owen Jones, The Grammer of Ornament, Van Nostrand Reinhold Company* / INDIAN No.1、6

1.15　*Owen Jones, The Grammer of Ornament, Van Nostrand Reinhold Company* / INDIAN No.3、7

1.16　岡崎貞治編『文様の事典』東京堂出版、P.169

1.17　*Owen Jones, The Grammer of Ornament, Van Nostrand Reinhold Company* / EGYPTIAN No.7、20

1.18　A.ラシネ『世界装飾図集成 -3』マール社、P.15

1.19　A.ラシネ『世界装飾図集成 -3』マール社、P.39

1.20　A.ラシネ『世界装飾図集成 -4』マール社、P.61

1.21　*Owen Jones, The Grammer of Ornament, Van Nostrand Reinhold Company* / ELIZABETHAN No.3、8

1.22　A.ラシネ『世界装飾図集成 -4』マール社、P.11

1.23　A.ラシネ『世界装飾図集成 -3』マール社、P.89

1.24　*Owen Jones, The Grammer of Ornament, Van Nostrand Reinhold Company* / PERSIAN No.1、8

1.25　*Owen Jones, The Grammer of Ornament, Van Nostrand Reinhold Company* / INDIAN No.4、21

1.26　A.ラシネ『世界装飾図集成 -1』マール社、P.55

1.27　A.ラシネ『世界装飾図集成 -3』マール社、P.103、8

1.28　A.ラシネ『世界装飾図集成 -3』マール社、P.39

1.29　国立国会図書館デジタルコレクション　錦百人一首あつま織

1.30　*Owen Jones, The Grammer of Ornament, Van Nostrand Reinhold* / CELTIC No.3、11

1.31　*Owen Jones, The Grammer of Ornament, Van Nostrand Reinhold* / CELTIC No.2、29

1.32　岡崎貞治編『文様の事典』東京堂出版、P.51

1.33　*Owen Jones, The Grammer of Ornament, Van Nostrand Reinhold Company* / EGYPTIAN No.7、14

1.34　*Owen Jones, The Grammer of Ornament, Van Nostrand Reinhold Company* / ARABIAN No.5、22

1.35　*Owen Jones, The Grammer of Ornament, Van Nostrand Reinhold Company* / ARABIAN No.5、10

1.36　A.ラシネ『世界装飾図集成 -3』マール社、P.33

1.37　小杉泰・渋川育由『イスラムの文様』講談社、P.75

1.38　*Owen Jones, The Grammer of Ornament, Van Nostrand Reinhold Company* / MORESQUE No.5、16

1.39　小杉泰・渋川育由『イスラムの文様』講談社、P.104

1.40　小杉泰・渋川育由『イスラムの文様』講談社、P.75

1.41　A.ラシネ『世界装飾図集成 -3』マール社、P.41

1.42　A.ラシネ『世界装飾図集成 -3』マール社、P.39

1.43 *Owen Jones, The Grammer of Ornament, Van Nostrand Reinhold Company* / CHINESE No.1、34

1.44 小杉泰・渋川育由『イスラムの文様』講談社、P.105

1.45 小杉泰・渋川育由『イスラムの文様』講談社、P.74

1.46 *Owen Jones, The Grammer of Ornament, Van Nostrand Reinhold Company* / CHINESE No.1、18

1.47 A.ラシネ『世界装飾図集成 -3』マール社、P.129

1.48 *Owen Jones, The Grammer of Ornament, Van Nostrand Reinhold Company* / PERSIAN No.1、15

1.49 岡崎貞治編『文様の事典』東京堂出版、P.65

1.50 A.ラシネ『世界装飾図集成 -3』マール社、P.39

1.51 ショップの包装袋 / 日本

1.52 *Owen Jones, The Grammer of Ornament, Van Nostrand Reinhold Company* / BYZANTINE No.1、27

1.53 A.ラシネ『世界装飾図集成 -1』マール社、P.15

1.54 *Owen Jones, The Grammer of Ornament, Van Nostrand Reinhold Company* / RENAISSANCE No.6、32

1.55 A.ラシネ『世界装飾図集成 -3』マール社、P.15

1.56 A.ラシネ『世界装飾図集成 -3』マール社、P.41

1.57 *Owen Jones, The Grammer of Ornament, Van Nostrand Reinhold Company* / CHINESE No.1、40

1.58 A.ラシネ『世界装飾図集成 -1』、マール社、P.55

1.59 *Owen Jones, The Grammer of Ornament, Van Nostrand Reinhold Company* / PERSIAN No.1、18

1.60 *Owen Jones, The Grammer of Ornament, Van Nostrand Reinhold Company* / MIDDLE AGES No.5、28

1.61 *Owen Jones, The Grammer of Ornament, Van Nostrand Reinhold Company* / MIDDLE AGES No.5、30

1.62 *Owen Jones, The Grammer of Ornament, Van Nostrand Reinhold Company* / MIDDLE AGES No.5、17

1.63 *Owen Jones, The Grammer of Ornament, Van Nostrand Reinhold Company* / MORESQUE No.5、13

1.64 *Issam El-Said & Ayse Parman, Geometric Concepts in Islamic Art, Worid of Islam Festival Publishing Company* P.41

1.65 A.ラシネ『世界装飾図集成 -1』マール社、P.15

1.66 *Owen Jones, The Grammer of Ornament, Van Nostrand Reinhold Company* / CHINESE No.1、1

1.67 A.ラシネ『世界装飾図集成 -3』マール社、P.101

1.68 *Owen Jones, The Grammer of Ornament, Van Nostrand Reinhold Company* / EGYPTIAN No.7、15

1.69 小杉泰・渋川育由『イスラムの文様』講談社、P.35

1.70 *Owen Jones, The Grammer of Ornament, Van Nostrand Reinhold Company* / PERSIAN No.1、14

1.71 高橋由為子・岩永修一『イスラム文様事典』河出書房新社、P.99

1.72 高橋由為子・岩永修一『イスラム文様事典』河出書房新社、P.27

1.73 A.ラシネ『世界装飾図集成 -3』マール社、P.85、4

1.74 A.ラシネ『世界装飾図集成 -3』マール社、P.85、6

1.75 *Owen Jones, The Grammer of Ornament, Van Nostrand Reinhold Company* / BYZANTINE No.3、28

1.76 A.ラシネ『世界装飾図集成 -1』マール社、P.55

1.77 A.ラシネ『世界装飾図集成 -1』マール社、P.33

1.78 *Owen Jones, The Grammer of Ornament, Van Nostrand Reinhold Company* / CHINESE No.1、13

1.79 A.ラシネ『世界装飾図集成 -3』マール社、P.69、4

1.80 A.ラシネ『世界装飾図集成 -3』マール社、P.47

1.81 *Owen Jones, The Grammer of Ornament, Van Nostrand Reinhold Company* / POMPEIAN No.1、40

1.82 *Owen Jones, The Grammer of Ornament, Van Nostrand Reinhold Company* / GREEK No.5、28

1.83 A.ラシネ『世界装飾図集成 -3』マール社、P.67

1.84 A.ラシネ『世界装飾図集成 -1』マール社、P.73、33

1.85 *Owen Jones, The Grammer of Ornament, Van Nostrand Reinhold Company* / GREEK No.3、16

1.86 *Owen Jones, The Grammer of Ornament, Van Nostrand Reinhold Company* / RENAISSANCE No.5、30

1.87　*Owen Jones, The Grammer of Ornament, Van Nostrand Reinhold Company* / GREEK No.3、44

1.88　*Owen Jones, The Grammer of Ornament, Van Nostrand Reinhold Company* / GREEK No.3、46

1.89　*Owen Jones, The Grammer of Ornament, Van Nostrand Reinhold Company* / MIDDLE AGES No.2、55

1.90　*Owen Jones, The Grammer of Ornament, Van Nostrand Reinhold Company* / GREEK No.3、59

1.91　A.ラシネ『世界装飾図集成 -3』マール社、P.103、1

1.92　『日本の古典装飾』青幻舎、P.25

1.93　*Owen Jones, The Grammer of Ornament, Van Nostrand Reinhold Company* / GREEK No.7、19

1.94　A.ラシネ『世界装飾図集成 -3』マール社、P.103、6

1.95　*Owen Jones, The Grammer of Ornament, Van Nostrand Reinhold Company* / GREEK No.1、11

1.96　*Owen Jones, The Grammer of Ornament, Van Nostrand Reinhold Company* / GREEK No.3、14

1.97　*Owen Jones, The Grammer of Ornament, Van Nostrand Reinhold Company* / MOREQUE No.1、2

1.98　A.ラシネ『世界装飾図集成 -1』マール社、P.85、6

1.99　*Owen Jones, The Grammer of Ornament, Van Nostrand Reinhold Company* / GREEK No.1-20

1.100　A.ラシネ『世界装飾図集成 -1』マール社、P.35

1.101　A.ラシネ『世界装飾図集成 -1』マール社、P.21、11

1.102　A.ラシネ『世界装飾図集成 -1』マール社、P.77、12

1.103　*Owen Jones, The Grammer of Ornament, Van Nostrand Reinhold Company* / GREEK No.2、8

1.104　A.ラシネ『世界装飾図集成 -1』マール社、P.35

1.105　*Owen Jones, The Grammer of Ornament, Van Nostrand Reinhold Company* / GREEK No.2、12

1.106　『日本の古典装飾』青幻舎 P.25

1.107　A.ラシネ『世界装飾図集成 -3』マール社、P.103、4

1.108　A.ラシネ『世界装飾図集成 -3』マール社、P.103、3

1.109　*Owen Jones, The Grammer of Ornament, Van Nostrand Reinhold Company* / GREEK N.o7、4

1.110　A.ラシネ『世界装飾図集成 -4』マール社、P.69、10

1.111　*Owen Jones, The Grammer of Ornament, Van Nostrand Reinhold Company* / POMPEIAN No.1、41

1.112　*Owen Jones, The Grammer of Ornament, Van Nostrand Reinhold Company* / GREEK No.2、15

1.113　*Owen Jones, The Grammer of Ornament, Van Nostrand Reinhold Company* / POMPEIAN No.1、38

1.114　A.ラシネ『世界装飾図集成 -1』マール社、P.11

1.115　*Owen Jones, The Grammer of Ornament, Van Nostrand Reinhold Company* / MIDDLE AGES No.2、48

1.116　*Owen Jones, The Grammer of Ornament, Van Nostrand Reinhold Company* / PERSIAN No.2、19

2.1　　Photo by Shin Fujita

2.2　　『KATAGAMI Style』日本経済新聞社、P.16、1001

2.3　　リンダ・パリー（多田稔 訳）『ウィリアム・モリス』河出書房新社、P.254

2.4　　*I.Yasinskaya, Soviet Textile Design of The Revolutionary Periodo, Thames and Hudson* P.48

2.5　　*I.Yasinskaya, Soviet Textile Design of The Revolutionary Periodo, Thames and Hudson* P.40

2.6　　*I.Yasinskaya, Soviet Textile Design of The Revolutionary Periodo, Thames and Hudson* P.79

2.7〜10　Shin Fujita

2.11　マーチン・ガードナー（一松信 訳）『ペンローズ・タイルと数学パズル』丸善株式会社、P.51

2.12　Shin Fujita

2.13　Shin Fujita

3.1　　マーチン・ガードナー（一松信 訳）『ペンローズ・タイルと数学パズル』丸善株式会社、P.18

※その他の図版：Shin Fujita

後記

　　本書是以 1999 年寫成的《連續圖樣不思議—Tiling & Repeat》（岩崎美術社），以及在日本設計學會研究論文集《設計學研究》中刊載的 5 篇論文為基礎，加上近年來的研究講義集結而成。

　　本書在擬定架構時，對於是否要將伊斯蘭的幾何學圖樣列入項目之中，一直到最後時刻仍傷透腦筋。伊斯蘭的幾何學圖樣是人類文明的一個標竿，也是現在還持續魅惑著我和許多人的巨大圖樣體系。不過，與此相關的優良著作已經很多，而且以本書中的關鍵概念——對稱性來區分的話，基本上也已經可以涵蓋伊斯蘭的幾何學圖樣，因此基於這些理由，完成了本書現在的架構。關於伊斯蘭和克爾特等優異的圖樣體系，請參考相關的專業書籍。

　　在編寫近年來的研究講義時，由於荒木義明先生、谷岡一郎先生提供各種機會和教導，才能順利彙整出原稿，進而有機會擴展與相關作家的緣份。首先藉此謹對兩位先生再度致謝。

　　此外，對於欣然接納本書內容出版事宜的三元社股份公司的石田俊二先生、Tablet 股份公司的鴨井一文先生，致上誠懇的謝忱。非常感謝！

〈圖例刊載協助者〉
谷岡一郎　大阪商業大學
鳥越真生也　http://www.torigoeya.com
　　摘自『ANIMAL MANIA』岡山縣天神山文化廣場主辦・展覽會記錄集 2013 P.31、 2004 P.15、30、31
中村誠　http://www.k4.dion.ne.jp/~mnaka/home.index.htm
攝影師　波木孝夫

日本 Tessellation 設計協會
代表：荒木義明　http://www.tessellation.jp

藤田 伸（Fujita Shin）

1957 年出生。多摩美術大學設計系圖像設計專攻畢業。

リピートアート有限公司負責人。多摩美術大學兼任講師。

以企業識別設計（corporate design）和包裝設計等為主要業務之外，對於重複圖樣的結構深感興趣，並以著作和論文等公開發表研究成果。除了在相關的學會發表論文及演講、舉辦工作營，近年來也根據研究成果著手進行商品開發和作品製作。

著作：《連續圖樣不思議－ Tiling & Repeat》（岩崎美術社出版）

獲獎：日本設計學會年度論文獎、SICF Spiral Market 獎

圖片提供：NHK 教育節目『マテマテイカ / 重複的魔法』、其他

URL:http://www.shinfujita.com/

國家圖書館出版品預行編目資料

Pattern Design 圖解圖樣設計 / 藤田伸著；朱炳樹譯 . -- 初版 . -- 臺北市：易博士文化，城邦文化出版：家庭傳媒城邦分公司發行，2017.05
面；　公分
譯自：裝飾パターンの法則
ISBN 978-986-480-019-3(平裝)
1. 圖案 2. 設計
961　　　　　　　　　　　　　　　　　　106007250

DA1006
Pattern Design 圖解圖樣設計

原 著 書 名／裝飾パターンの法則
原 出 版 社／三元社
作　　　　者／藤田伸
譯　　　　者／朱炳樹
責 任 編 輯／莊弘楷

業 務 經 理／羅越華
總　編　輯／蕭麗媛
視 覺 總 監／陳栩椿
發 行 人／何飛鵬
出　　　　版／易博士文化
　　　　　　　城邦文化事業股份有限公司
　　　　　　　台北市中山區民生東路二141號8樓
　　　　　　　電話：（02）2500-7008　傳真：（02）2502-7676　E-mail：ct_easybooks@hmg.com.tw
發　　　　行／英屬蓋曼群島商家庭傳媒股份有限公司城邦分公司
　　　　　　　台北市中山區民生東路二段141號2樓
　　　　　　　書虫客服服務專線：（02）2500-7718、2500-7719
　　　　　　　服務時間：周一至周五上午09:00-12:00；下午13:30-17:00
　　　　　　　24小時傳真服務：（02）2500-1990、2500-1991
　　　　　　　讀者服務信箱：service@readingclub.com.tw
　　　　　　　劃撥帳號：19863813
　　　　　　　戶名：書虫股份有限公司
香港發行所／城邦（香港）出版集團有限公司
　　　　　　　香港灣仔駱克道193號東超商業中心1樓
　　　　　　　電話：（852）2508-6231　傳真：（852）2578-9337　E-mail：hkcite@biznetvigator.com
馬新發行所／城邦（馬新）出版集團 [Cite (M) Sdn. Bhd.]
　　　　　　　41, Jalan Radin Anum, Bandar Baru Sri Petaling, 57000 Kuala Lumpur, Malaysia
　　　　　　　電話：（603）9057-8822　傳真：（603）9057-6622　E-mail：cite@cite.com.my

美 術 編 輯／簡至成
封 面 構 成／簡至成
製 版 印 刷／卡樂彩色製版印刷有限公司

SOUSYOKU PATTERN NO HOUSOKU © SHIN FUJITA
Copyright © SHIN FUJITA 2015
Traditional Chinese translation copyright © 2017 Easybooks Publications, a Division of Cite Publishing Ltd.
Originally published in Japan in 2015 by Sangensha Publishers Inc.
Traditional Chinese translation rights arranged with Sangensha Publishers Inc. through AMANN CO., LTD.

2017年5月16日初版1刷
2020年7月16日初版4刷
ISBN 978-986-480-019-3

定價800元　HK$267

城邦讀書花園
www.cite.com.tw